世界名畫家全集　何政廣主編

葛利哥 El Greco

周芳蓮◉著

藝術家出版社

西班牙的畫聖

葛利哥
El Greco

周芳蓮◉著・何政廣◉主編

藝術家出版社

目　錄

前言

葛利哥（El Greco, 1541～1614）有西班牙畫聖之譽。他是西班牙繪畫的開拓者。「葛利哥」這名字依原語意是指「希臘人」。在葛利哥尚未到西班牙之前，西班牙的繪畫尚是沒沒無聞。當時的義大利已成爲美術的舞台，名家輩出。在希臘克里特島出生的畫家多明尼克‧提托克波洛斯（Domenikos Theotokopoulos），到義大利威尼斯學畫，直接受教於當時威尼斯的名畫家提香、丁特列托，尤其是受丁特列托的影響殊深。一五七〇年他到羅馬，後來就到了西班牙。多明尼克‧提托克波洛斯到了西班牙之後，就被稱爲「葛利哥」了，這是西班牙人稱他爲希臘人之意。

一五七七年葛利哥定居於離馬德里四小時車程的古城托雷多，他把威尼斯派的繪畫風格，特別是丁特列托的表現方法，帶到西班牙，後來建立了自己獨特的畫風。他曾爲當時的國王菲利普二世作畫。托雷多是一個充滿狂熱信仰的城市，因此葛利哥爲當地教堂創作了巨幅宗教畫。一九七七年我到托雷多，走進聖多美教堂欣賞他的名畫〈奧卡斯伯爵的葬禮〉，至今仍然印象深刻。

葛利哥是歐洲的矯飾主義後期最獨創的宗教畫家、肖像畫家，以描繪敏感、動勢、異常細長人物爲其特色。文藝復興時期所表現的現世愉悅畫面，在葛利哥的畫面上已消失，他深深吸收了中世紀的神祕思想，融入其作品中。色彩的運用變化細緻，像寶石一般閃耀著光輝。

到了晚年，葛利哥脫離矯飾主義，發展出自己獨特風格，以熟練技巧描繪人物。他以明暗色彩對比，自然地襯托出人物的輪廓，主題造形富有畫家主觀的感覺。這是他的藝術給予後代畫家及近代繪畫的最大影響。

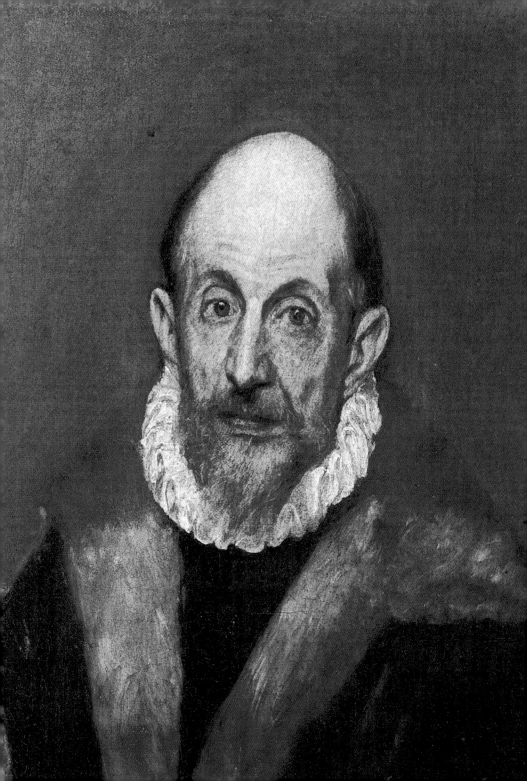

西班牙的畫聖
葛利哥的生涯與藝術

　　葛利哥（El Greco，1541～1614）經由幾個藝術重鎮：克里特島、威尼斯和羅馬，達到他的藝術養成；接受十六世紀義大利藝術大師們的薰陶，是一位有足夠能力極盡寫實的畫家，但他寧可採一系列個人的獨特手法使畫風趨向理想化：人體修長的比例、強烈的短縮法、火焰般的律動感，不斷地革新他那個時代無人膽敢採用的色彩。另外，他還非常清楚地知道如何喚醒時代對他的興趣，和滲透入西班牙國王菲利普二世當代的神秘主義，以致他的作品在當時是非常現代前衛卻又能同時受到貴族和平民的喜愛。

重新肯定禮讚葛利哥

　　隨後人們遺忘了這位以托雷多為第二故鄉的希臘畫家，在沉寂將近三世紀，由法國人首先對葛利哥的重視傳入西班牙後，漸漸地使葛利哥重新復活，他的作品極受法國印象派畫家們的推崇。而此時正逢西班牙將遭遺忘的葛利哥從「九八年代」以後，再度珍視他傑出的藝術，尤其是與法國印象派有密切接觸的加泰

老紳士肖像（自畫像）
1595～1600年　油
彩、畫布　52.7×
46.7cm　紐約大都會
博物館（前頁圖）

隆尼亞藝術家們。如：蘇洛亞加（Zuloaga）和路西紐（Rusiñol）都受到葛利哥極大的影響，特別是當葛利哥的紀念雕像於一八九八年豎立在巴塞隆納的西賀斯（Sitges）市，對葛利哥的禮讚達到最高點！

葛利哥（"El Greco" 西班牙文和義大利文並用，是「希臘人」的意思）本名多明尼克‧提托克波洛斯（Doménikos Theotókopoulos），經多年來多國專家學者努力搜尋資料推陳出新地提出新的論說研究，使得謎樣般的葛利哥揭去一層層神秘的面紗，可以確定的是他在一五四一年出生於希臘克里特島，一五七〇年前往羅馬之前在威尼斯受提香和丁特列托的影響，受一位曾在羅馬的細密畫家胡立歐‧克羅比歐（Julio Clovio）的賞識，寫

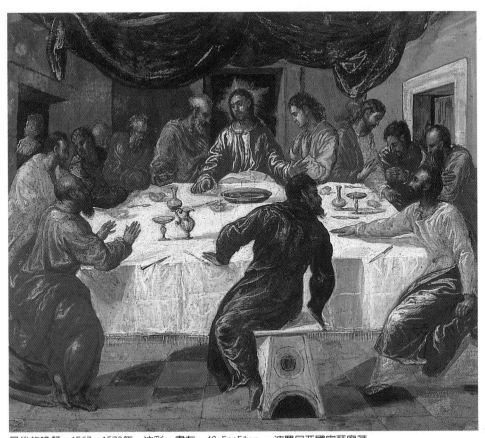

最後的晚餐　1567～1570年　油彩、畫布　42.5×51cm　波羅尼亞國家藝廊藏

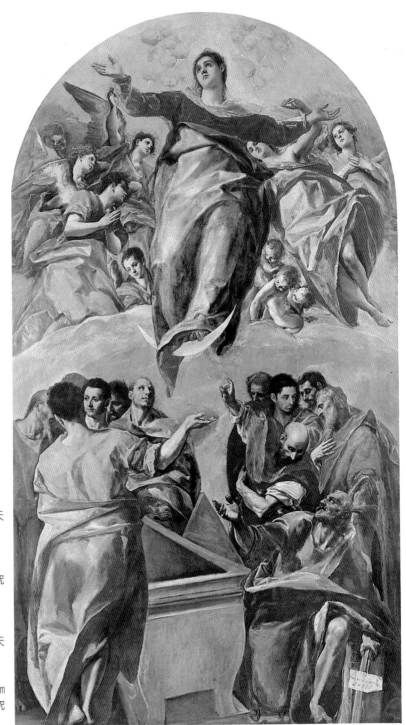

聖母睡眠中升天
（局部）
1577年
油彩、畫布
芝加哥美術研究
所藏（左頁圖）

聖母睡眠中升天
1577年
油彩、畫布
401.5×228.5cm
芝加哥美術研究
所藏

聖母睡眠中升天　1567年前　蛋彩、畫板　62.5×52.5cm　希臘賽洛斯聖母教堂藏

了一封推薦函給樞機主教艾列卓‧法尼西歐（Alejandro Farnesio），在信中提到葛利哥是提香的弟子，是一位優秀的畫家。

在羅馬短暫停留的期間，據聞因批評剛去世不久的米開朗基羅在西斯丁教堂的壁畫，激起那些將米開朗基羅奉為神祇崇拜的羅馬市民的憤怒而不得不離開羅馬，剛好西班牙國王菲利普二世正為新王宮的布置大量徵求國外藝術家，尤其是義大利的藝術家前來，一五七七年葛利哥移居西班牙，稍後定居托雷多直到一六一四年去世為止，創作出許多不朽的佳作，如：〈掠奪聖袍〉、〈聖卯黎奚歐（San Mauricio）殉教圖〉、〈手放置在胸前的騎士〉、〈奧卡斯伯爵的葬禮〉、〈聖母領報〉、〈聖母瑪利亞純潔受胎〉、〈牧羊人到馬槽朝拜聖嬰〉、〈托雷多景觀〉和〈勞孔〉。

葛利哥是希臘文化的象徵代表人物，同時也是歐洲共同遺產的精神典範。他的影響遠及二十世紀眾多藝術家，如：塞尚、馬奈、畢卡索、德國表現主義，甚至影響電影的燈光及場景佈局。葛利哥不僅是一位畫家；也是一位雕塑家、作家和建築師。在今日我們已經從純粹熱情的崇拜態度，進入到對葛利哥本身及他的作品有方法系統的研究和理性科學的探討，新的價值觀容許我們從反學院傳統的新觀點來賞識葛利哥。仍有許多學者專家繼續作更深入的研究，偉大的藝術家就像寶藏，讓人挖掘不完！

出身克里特島的希臘人

葛利哥西元一五四一年出生於希臘克里特島，家庭屬於希臘傳統東正教中等資產階級，沉浸在後拜占庭繪畫傳統的環境中，當時的克里特島受威尼斯共和國統轄，而他的兄長馬努守（Manussos）從商，經常往來家鄉與威尼斯之間，為葛利哥帶回不少義大利畫風的複製版畫，讓這位未來的大畫家能夠同時獲得希臘、拜占庭和義大利不同文化的薰陶。

早期葛利哥年輕時在克里特島已經是位小有名氣的畫家，畫

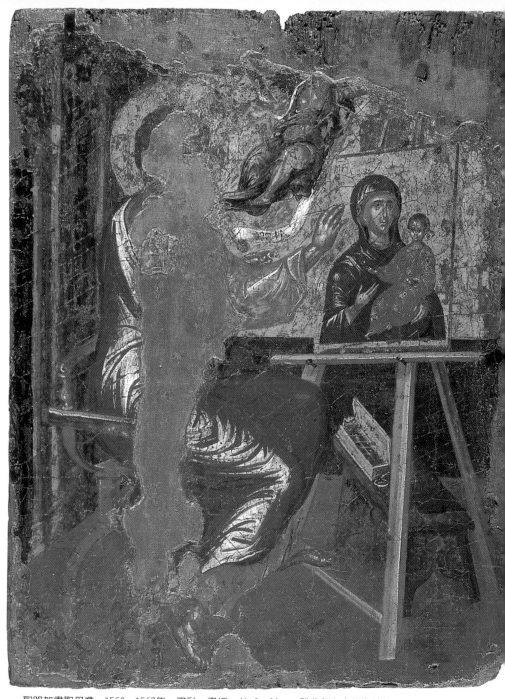

聖路加畫聖母像　1560～1567年　蛋彩、畫板　41.6×33cm　雅典拜占庭美術館藏

圖見14頁

風仍受後拜占庭式的影響，畫的主題不外乎是與宗教有關連的主題，例如：〈聖母睡眠中升天〉，這是第一幅肯定是葛利哥早期拜占庭風格的畫，該圖是在一五六七年他去威尼斯之前所作的，在圖下方有黑色字體的簽名。由於這幅畫的發現，讓另外三幅創作同時得到明確的證實，稍後我們將一一介紹。

早期拜占庭風格作品

〈聖母睡眠中升天〉是傳統東正教常常涉及的奇蹟，據說聖母瑪利亞在睡眠中升天，耶穌在榮耀光芒中出現，迎接以嬰孩形體般顯現的聖母的靈魂，兩旁並伴有兩位天使，而光的源頭來自以鴿子為代表的聖靈；圖的最上方是聖母已在天上，頭頂有太陽光暈，而月亮在她的腳下，成群的天使們圍繞著聖母如眾星拱月一般，聖母的容顏和我們即將介紹的下一幅〈聖路加畫聖母像〉中的聖母非常雷同，聖母的姿態和一些天使們的姿勢盡是「矯飾主義」的影子，必定是受到文藝復興時期尤其是米開朗基羅作品的影響。

這幅畫空間的佈局，採天上和人間的構圖，在葛利哥個人風格成熟期的〈奧卡斯伯爵的葬禮〉再次出現。色調的使用非常和諧，筆觸細膩，人物面貌柔和，在聖母旁邊側面傾身的門徒聖保羅所披袍子上衣褶的描繪，可以在〈聖路加畫聖母像〉中再度看到。這作品的技巧和風格明顯地來自後拜占庭加上古典的優雅，並融合了一部分文藝復興義大利的繪畫元素。推測畫家當時不超過二十五歲，以這樣輕的年紀，不僅已經展露出畫家文化涵養的深度，而且也顯示出不同於其他同年代畫家們的非凡才能。

接著我們來看〈聖路加畫聖母像〉，聖路加的頭幾乎完全消失了，但是從十八世紀留傳下來的三件仿作（今分別收藏於雅典拜占庭美術館、威尼斯希臘美術館和莫斯科的斯特羅迦諾夫〔Stroganof〕），可以印證聖路加以右面側身作畫的姿態，左手持一貝殼內盛顏料，右手拿一枝細筆正在描繪聖母，左腳踏在畫架上，右腳尖頂著地板，畫箱置於短凳上，聖母像完全採拜占庭風

格，上方半裸的天使帶來以桂冠編成的花環朝向聖人飛去，則是文藝復興義大利的代表。在技巧方面，這幅畫和前一幅〈聖母睡眠中升天〉有許多雷同的地方，如聖母像、聖人的袍褶、色調的使用等等，就不再贅述。

〈三王朝聖〉這作品的主要焦點落在畫面左方，聖母坐在一棟文藝復興風格建築的階梯上，雙腿交叉，雙手抱著聖嬰，往前傾身朝向東方來的三王之一，我們可以看到留著長鬍鬚的老預言家恭敬的跪在地上，將權杖和王冠放在地上，以雙手獻禮給聖嬰，後面站著的聖約瑟佇著一根大拐杖，聖嬰光芒四射；第二位東方智者一邊看著聖嬰，一邊脫下皇冠奉上獻禮；再右邊一點，是第三位東方聖者以雙手捧著托盤準備奉獻，三位智者皆盛裝穿金戴銀。在黑人智者旁，背對觀眾的是一位強壯的士兵，身穿盔甲也正往畫面左方走去，再右邊一些有二位馬僮正在試著安撫三匹東方三王的馬，最右邊是一棵已枯乾的樹幹。

背景建築物的選擇，不只是以美學的觀點，還含有象徵的意味，廢墟意味著古老世界異教的衰微，面對耶穌救世主的誕生，新光明和新希望的降臨。前來朝拜的三王代表著偶像崇拜世界的各個種族。聖嬰放射出的光芒照亮了四周圍的人群，映在大理石、金屬和金光閃爍的華服上。在畫面上方隱約略見白冷城的輪廓，右上方可見黎明乍現的曙光。光線的強調是整幅畫根本的特色，同時也是藉由明暗和映像造成象徵及形體的元素。而色彩的強調也具有同等的重要性，從這裏已經可以看到威尼斯畫派對光和顏色的重視感染了年輕的葛利哥。在聖母腳下的階梯左下方有畫家的簽名。

折疊式祭壇畫──耶穌受難四場景

「耶穌受難的四個場景」這四幅畫同屬於折疊式祭壇畫的兩翼。十九世紀下半，出現在費拉拉（Ferrara）名望家族的財產清單之中，一九九二年經研判之後，將畫歸於葛利哥早期的畫作之一。事實上，這件祭壇畫小巧玲瓏，是易於攜帶旅行的三折式，

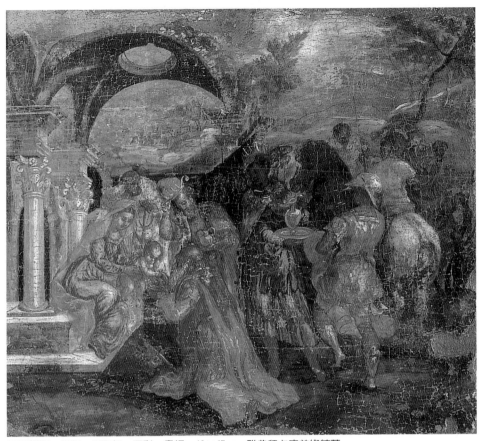

三王朝聖　1565~1567年　蛋彩、畫板　40×45cm　雅典拜占庭美術館藏

圖見21頁

尚缺中間內外兩幅畫，折疊時先將左翼收起，再將右翼合閉，所以收合時，只見右翼外側的一幅〈耶穌為門徒們洗腳〉，為了詮釋這個主題，畫家採用完全對稱的構圖，耶穌和聖彼得在第一景中央，幾何透視的消失點正落在背景拱門上。光線的來源有兩處，背景底上方天花板透入的光和來自畫面右方之外的光線是主要的光源。筆觸流暢，色調豐富，粉紅、橘黃和金黃是主要的三個基本色系混合；人物群的中心軸落在背景中央一位坐著的門徒身上，高舉左手的姿態讓人聯想到和〈耶穌與博學者討論神學〉畫中的耶穌有著類似的手勢。另外，已經證實這幅畫中，有許多

人物的姿勢和構圖是多幅版畫綜合而成的作品，例如：採自杜勒（Dürer）〈最後的晚餐〉（1510）和〈耶穌為門徒們洗腳〉（1511）中，人群成圓形的構圖、類似的天花板、聖彼得頭和手的姿勢等等。雖然有許多畫面構成元素採自多方來源的集合，但不減其獨特性，而且經過畫家很有技巧的結合在新的佈局中，採用當代文藝復興的幾何透視，在在顯示出畫家除了技術的高明外，還能配合繪畫理論的實踐。圓弧天花板的畫法與前幅作品〈三王朝聖〉相似。

圖見22頁

　　折疊祭壇畫右翼內側是〈耶穌在果菜園祈禱〉，耶穌跪著禱告，天使在光輝中出現並向耶穌奉上聖杯，三位門徒都在沉睡中，聖彼得用左手支撐著頭斜靠在石頭上，右手拿著劍；聖約翰把頭埋進懷裏，前額靠在膝蓋上；聖地牙哥則靠在聖約翰的背上，以斗篷為枕頭仰睡著。前景右下方一棵小的野油橄欖樹正指出事件發生的地點為橄欖山。背景風景的左下方以淡彩勾勒出城鎮的輪廓，簡單地隱射村落的存在。光線映射在畫中每一個人物身上，特別是耶穌的前額像是閃爍著汗珠的亮光，每位門徒身上的斗篷衣褶也被光線映得閃閃發亮。為了要創作這幅畫的構圖，同樣地，畫家也參考了許多位大師以同主題所創作的畫或版畫，如：杜勒和提香，但葛利哥不喜歡照單全收地模仿，常常是採某一姿勢或佈局、或色彩經篩選搭配後，才收入他的畫中，成了他個人的創作。

圖見23、24頁

　　再看另外兩幅分別是〈耶穌在比拉多前〉和〈耶穌釘上十字架〉畫面，吸引觀眾的三個點是：耶穌雙手被綁，頭戴著荊棘從畫面左方進來；一群希伯來人則仔細端詳著原本以為是政治解放的國王到來，卻沒想到是原罪救贖的主降臨，在中央坐著戴王冠的比拉多，是羅馬統治時代的地方官吏，由凱撒指定人選擔任，當時在猶太人地域的這位比拉多應群眾的要求將耶穌治罪，圖中正在洗手的比拉多表示他什麼都不想知道。這幅畫同樣地也採用了杜勒版畫「耶穌受難」（1511）系列中的構圖，還有杜勒「啟示錄」（1498）系列版畫中的人物造形。另外，不管在筆觸的俐

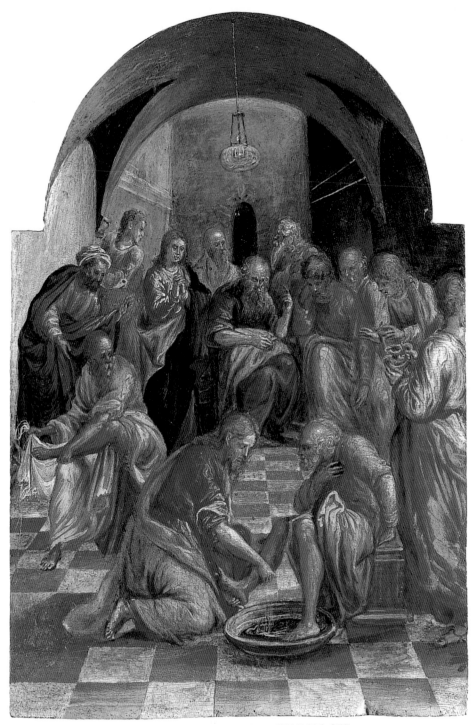

耶穌為門徒們洗腳　1567年　蛋彩、畫板　22.6×15.5cm　費拉拉基金會藏

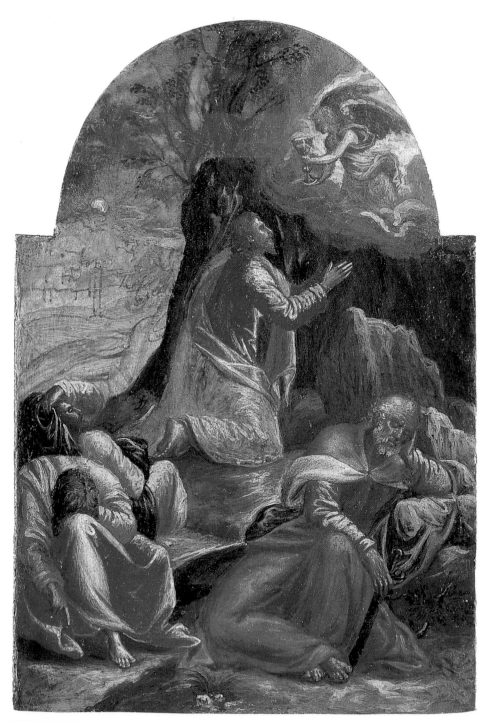

耶穌在果菜園祈禱　1567年　蛋彩、畫板　21.7×15㎝　費拉拉基金會藏

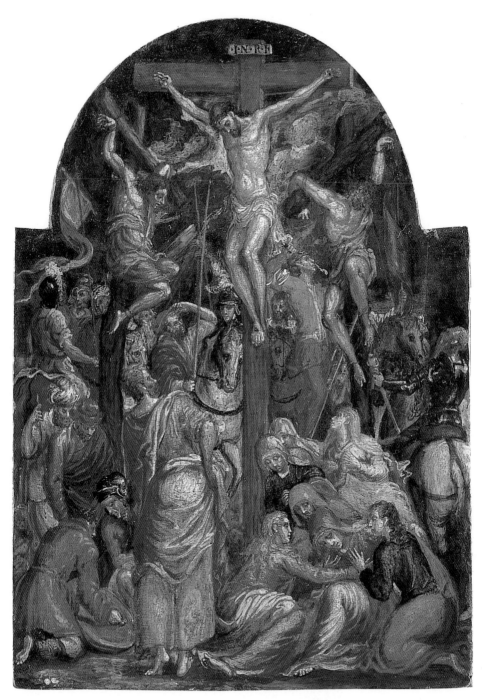

耶穌釘上十字架　1567年　蛋彩、畫板　22.6×15.5cm　費拉拉基金會藏

耶穌在比拉多前　1567年　蛋彩、畫板　22.6×15.5cm　費拉拉基金會藏

落、色彩和諧或光線運用等等方面，都符合葛利哥其他幾幅早期的作品特徵。而〈耶穌釘上十字架〉是這四幅畫當中，有大量的人群在畫面中移動，十字架上的耶穌占了上半部的構圖，兩旁各有一賊被釘在十字架上，光束從耶穌背後穿透雲層和晦暗的天空灑下來，中央十字架下聖母瑪利亞悲痛不已暈厥在地，聖約翰和其他的幾位女人忙著攙扶，左邊兩位士兵窩在地上擲骰子看誰運氣好可以贏得耶穌的袍子；羅馬百人軍隊的隊長在最右邊騎在馬上，其他的士兵有的拿著長矛，有的掌著飄揚在空中的旗幟，有一位士兵正爬上梯子準備給右邊釘在十字架上的盜賊補上一擊。整個構圖上非常強調細部的描繪。甚至小到連骰子的點數都看得一清二楚；人物們的衣著、動態，加上光線的映照營造出一種具有戲劇性的效果，畫中某些人物我們還可看到在他其他早期的作品中出現。

藝術養成──威尼斯時期

十六世紀威尼斯共和國統轄希臘克里特島，兩地政治經濟、文化來往頻繁，我們的年輕畫家葛利哥由於兄長經常為他從義大利帶回許多版畫製品，使得葛利哥在出生地也能得到當時文藝復興發展的最新資料。約在一五六七年，當他二十六歲時踏上西方歐洲藝術發源地，首先到威尼斯，由於該城是當時義大利主要藝術中心之一，葛利哥得以接觸當時威尼斯派大師們如：提香、丁特列托、巴薩諾等等。並且很可能成為提香的弟子，同時也進入丁特列托的畫室，水都威尼斯的光線和色彩，對他後來個人風格的形成占著極重要的地位，雖然葛利哥一些初到水都的作品仍保有大部分拜占庭的風格，但已經可以看到西方繪畫元素的加入，先來看看他的幾幅威尼斯早期的作品：〈最後的晚餐〉以耶穌為中心的對稱構圖作品，其餘的門徒分別坐於桌旁正熱烈的對話，除了猶大獨自一人離群而坐以外，棋盤狀的地板剛好用來輔助幾何透視；天花板上垂著收起來的布幔。光線從左方進入畫面，人物和器具的影子留在桌上和地板上。幾何透視的消失點落在中央

主角人物耶穌身上：顏色的調配令人愉悅，主要來自三個主色調：綠色、粉紅和橘色，豐富的色系，讓衣著、布幔和桌巾充滿光輝的色澤。這一幅作品並沒有畫家的簽名，原屬於米蘭私人收藏，經學者研判認為作者應是在葛利哥之後，一九五七年作品才歸在今日的波羅尼亞（Bolonia）的國立美術館。許多學者專家接受這幅畫是葛利哥威尼斯時期早期作品的說法，同屬於這個時期的作品還有：〈三折式祭壇畫（Modena Triptych）〉、〈東方三王朝聖〉、〈牧羊人到馬槽朝拜聖嬰〉（丹麥威倫森〔Willumsen〕美術館藏）。

在風格上的比較，〈最後的晚餐〉和〈三折式祭壇畫〉，首先產生的印象是出自一位畫家用拜占庭風格起筆並初步試圖採用義大利風格；例如在人物面容的描繪和衣服皺褶手法的近似等方面。而〈最後的晚餐〉和〈東方三王朝聖〉有幾個共同的地方，

三折式祭壇畫（全圖、正面）　1569年　蛋彩、畫板　37×23.8cm　艾斯坦斯藝廊藏

除了衣著華麗的色調外，明顯地在衣褶的流暢，如：聖母的衣著和門徒們的袍子，更獨特的是人物面貌的相似。當時年輕的葛利哥必定參考了幾位威尼斯大師：提香、巴薩諾和丁特列托同這個主題「最後晚餐」的畫作，例如：幾何透視、空間佈局、戲劇的氣氛、桌上餐具用品及放置位子、布幔和耶穌頭上成十字型的光環等等。這幅〈最後的晚餐〉是畫家剛踏上西方歐洲的早期繪畫經驗，約開始於一五六七年直到一五七〇年左右，差不多與三折式祭壇畫同時。

一九三七年發現的〈三折式祭壇畫〉

　　〈三折式祭壇畫〉這幅一直不爲人知折疊式的畫，直到一九三七年才被發現而加以研讀，到底是在克里特島或威尼斯所畫的？直到如今還是眾說紛紜，但大部分學者採信爲在威尼斯時所畫，因爲光線和色彩的運用顯現出這是直接來自威尼斯畫派的經驗。這類折疊式的祭壇畫方便出外旅行攜帶或置於住處祈禱用，一共有三片（六面），正面的三面是：

　　左：〈牧羊人到馬槽朝拜聖嬰〉

　　聖母在畫面左邊跪在地上，掀開白色床單向來朝拜的三位牧羊人展示剛出生的聖嬰，其中一位年紀最大的老者依靠在牧杖上專心注視著，而另一位中年牧者脫掉帽子以高跪的姿勢敬拜，最年輕的一位腋下夾著一隻羔羊，右手伸向頭上有三束聖光的聖子，茅屋下畫家沒忘記畫上傳統中最常出現在馬槽的動物：牛和驢子，草舍上方五位天使在彩雲上歡唱著，矮牆後綠色小丘陵和小城鎮淡描的房子輪廓，是葛利哥早期用來傳達背景中遠處風景慣用的畫法。右邊大理石建築物的廢墟和一棵乾枯的樹幹，正隱射著面對「人父」的誕生，所有偶像崇拜的舊教將衰退。光線的來源出自聖嬰和天上，將色彩和人物造形、體積照得更突出。葛利哥終生畫過許多幅類似〈聖母領報〉的主題，有些類似、有些截然不同，在不同的階段又有不同的表現手法。

　　中：〈耶穌爲教徒士兵加冕〉

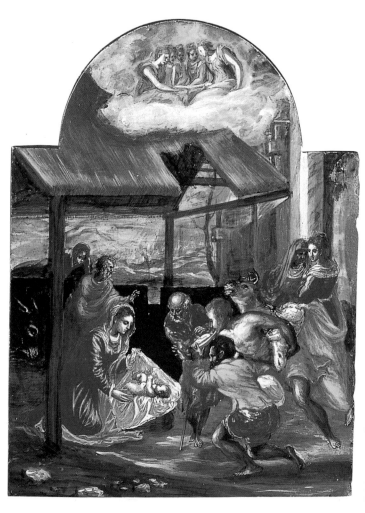

牧羊人到馬槽朝拜聖嬰
(〈三折式祭壇畫〉正面、
左邊) 1569年
蛋彩、畫板
24.5×16.8cm
艾斯坦斯藝廊藏

　　這幅畫位於〈三折式祭壇畫〉正面中央，是六幅當中最重要
的，主要的場景是耶穌爲教徒士兵加冕，耶穌右手持頭冠，左手
掌著十字旗，雙腳踩著象徵地獄的黑色怪物和象徵死亡的骷髏，
還有一輛車載著一本合著的大書，伴隨車子的是象徵福音傳教士
的牛、獅子和老鷹，耶穌正準備將頭冠戴在士兵的頭上，周圍環
繞著許多天使，每位天使的手中拿著耶穌受難時遭受折磨的不同
器物：聖杯、柱子、鞭子、釘子、盛醋的器皿、十字架、梯子和
裹屍布等等。代表聖靈的鴿子在耶穌頭上飛舞，此時一道強光從

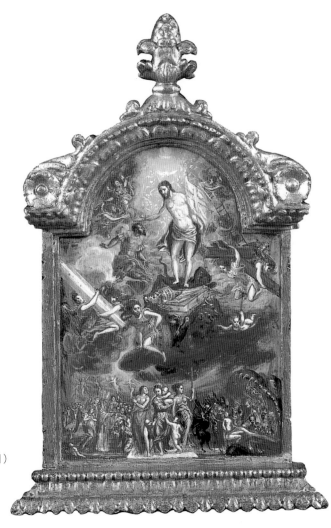

耶穌為教徒士兵加冕
（〈三折式祭壇畫〉正面、中間）
1569年　蛋彩、畫板
23.5×13.8cm
艾斯坦斯藝廊藏

天空中射到地面，地面的正中間有三位古典裝扮的美女，她們是
三美德：信、望、愛的化身。左下角有幾位忠實信徒跪著領主教
給的聖體，還有許多天使圍繞著，這些忠誠的天主教徒將被帶往
天堂到耶穌的身旁；另外，完全相反地，在右下角一群犯罪的人
被惡魔帶向地獄的火焰中，張著大嘴的恐怖海底怪獸象徵著地
獄，與杜勒版畫中的地獄景象相仿。整幅畫充滿象徵的意義，很
明顯地整幅畫的精髓在傳達地上的「軍事教堂」在人間與罪惡戰

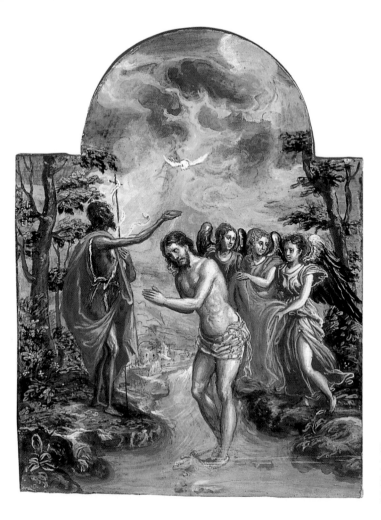

基督受洗（〈三折式祭壇畫〉
正面、右邊） 1569年
蛋彩、畫板 24.5×17.9cm
艾斯坦斯藝廊藏

鬥，直到死亡後靈魂升空到「淨化教堂」，最後到達「天上教堂」
耶穌的身旁，這是每位信徒所終生衷心企望的。

　　右：〈基督受洗〉

　　耶穌立於約旦河水之中接受聖約翰為祂施洗，象徵聖靈的白
鴿在金光閃爍中，從空中俯衝下來，皮膚被太陽曬黑的聖約翰站
在河岸上，左手拿著十字杖恭敬莊嚴地為耶穌施洗，河岸的另一
面有三位天使準備好毛巾為天主擦乾身體。隨著河的延伸，背景
中隱約可見村莊的輪廓，兩岸的樹木枝葉茂密，在〈上帝和亞
當、夏娃〉一圖中，可以再次見到這樣的樹林。「受洗」這個主

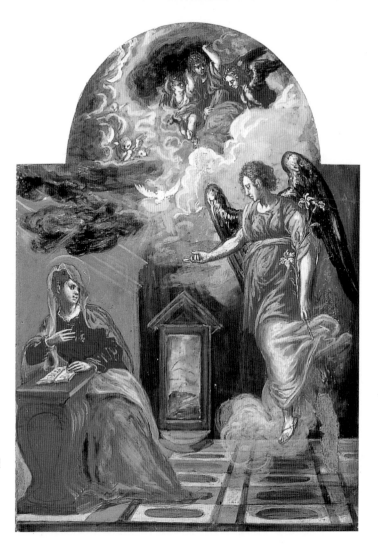

聖母領報（〈三折式祭壇
畫〉背面、左邊）
1569年　蛋彩、畫板
25.4×18.3cm
艾斯坦斯藝廊藏

題被畫家選入〈三折式祭壇畫〉的六圖之中，主要是因為受洗是
信徒獲得靈魂救贖的第一個步驟。

　　另外，祭壇畫背面的三幅畫是：

　　左：〈聖母領報〉

　　天使長駕著雲朵、手持百合（象徵純潔）從畫面右方進入，
將喜訊告訴坐在畫面左下角的聖母瑪利亞，瑪利亞頭髮高挽、罩
著頭巾的造形是葛利哥慣用的畫法，聖母頭上的光環若隱若現，
一道金色的光束伴著代表聖靈的白鴿下降，在這兒可以看到葛利

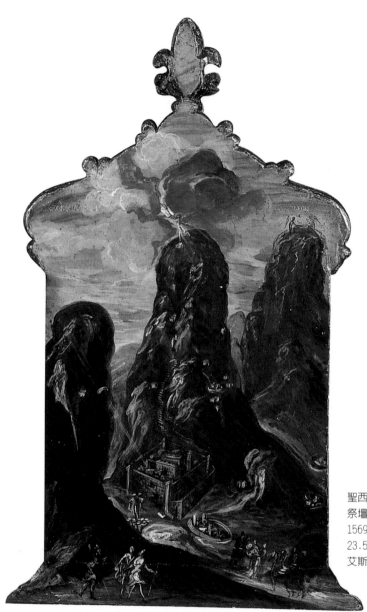

聖西奈山一景（〈三折式
祭壇畫〉背面、中間）
1569年　蛋彩、畫板
23.5×13.8cm
艾斯坦斯藝廊藏

哥運用色彩的豐富多樣及構圖氣氛的經營，都受到威尼斯畫派相
當的影響。〈聖母領報〉象徵著耶穌化身的轉世，聖母瑪利亞彷
彿是「新夏娃」，是舊約聖經中夏娃的翻版，來救贖人類的原
罪，並提供了解救的希望。〈聖母領報〉是一個常被引為主題的
宗教畫。在義大利期間，葛利哥還畫下另外兩幅相同主題的畫，

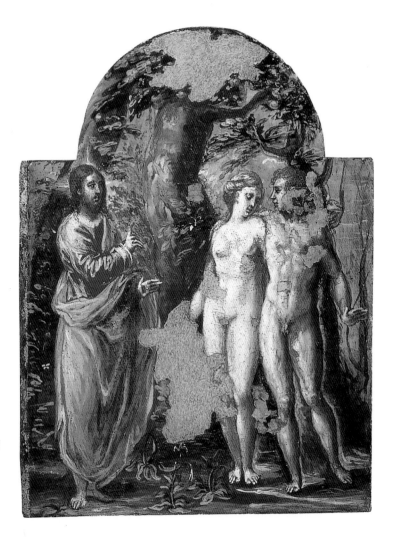

上帝和亞當、夏娃
(〈三折式祭壇畫〉背面
、右邊)1569年
蛋彩、畫板
24×17.9cm
艾斯坦斯藝廊藏

一幅現存於馬德里泰森美術館,另一幅為私人收藏。

　　中:〈聖西奈山一景〉

　　西奈山是耶穌所行經的一座山,是古基督教修道院所在之
地,也是傳說中摩西從上帝手中接領戒律石板的山頭,這塊聖地
是眾多教徒朝聖的地方,聖經上記載著許多在這地方發生的神
蹟,是代表基督精神的所在地。葛利哥作這幅畫取自多幅義大利
版畫的構圖,都是有跡可考的,但在色彩方面則非常的獨特,近
似單色系。在山的部分採咖啡色系,由濃黑到紅咖啡色,將光線

變化的漸層感表現得很細膩，山腳下的朝拜人群是受到當時形式主義的影響，綜合看來有義大利文藝復興加上形式主義的色彩，卻不失拜占庭的傳統。

右：〈上帝和亞當、夏娃〉

這幅象徵人類原罪的畫，背景的植物和中央一棵結實纍纍碩大的蘋果樹代表伊甸園，上帝頭上有三道光束，正舉起右手以食指指著亞當與夏娃，夏娃身軀玲瓏有致，低頭含羞兩眼垂視，神情黯然，亞當一手環抱著夏娃的肩膀直視著她，像是在安慰對方似的，很有可能夏娃右手拿著蘋果，而今天隨著油彩的剝落而無法辨識，但是藉由許多版畫的參考可以提供考證。而亞當、夏娃站立的姿態更令人聯想起德國大畫家杜勒的亞當和夏娃，尤其是腳站立的姿勢；而他們兩個渾圓身軀的造形，甚至可以追溯到提香的人物身上，上帝身上的衣褶紋路則是取自丁特列托的手法。

代表人生三階段的〈東方三王朝聖〉

〈東方三王朝聖〉這幅畫來自維也納凱林傑（Kieslienger）收藏，後來在巴黎藝術市場出現時，一位學者梅爾（Mayer）認為此畫與〈三折式祭壇畫〉有非常密切的關係，應當屬葛利哥的作品。若將這畫和前面我們已經看過的葛利哥在克里特島時期所作同一主題的畫（今藏於雅典貝納其〔Benaki〕美術館）做比較，已經相當不同。依照傳統說法，東方三博士分別代表人生的三個階段（年輕、成熟和老年），也代表三大陸塊（歐洲、亞洲和非洲）。這兩幅〈東方三王朝聖〉主題的畫，在馬德里的顯得比雅典的那幅來得成熟些，雖然還是一幅「過渡」時期的作品，在人體解剖學和畫面空間的深遠感上還可以改善，但是譬如：一方面馬德里這幅已經將主角人物群移到畫面中央，並且占畫面大部分的空間，在幾何透視的運用上更進步了，左後方的騎士和馬充滿活力、姿態很優雅；另一方面，仍可見到拜占庭的影子，讓我們不得不估計這幅畫約在一五六八年左右，到達威尼斯不久並在〈三折式祭壇畫〉之後畫的，已經顯露出採用西方繪畫的語

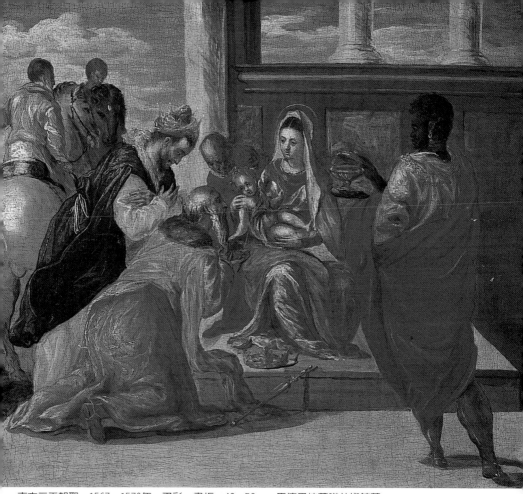

東方三王朝聖　1567～1570年　蛋彩、畫板　42×52cm　馬德里拉薩諾美術館藏

彙，最主要是義大利文藝復興威尼斯畫派的技巧。

聖法朗西斯克主題畫作

　　由葛利哥所作以聖法朗西斯克為主題的畫留存著許多幅，〈聖法朗西斯克接受烙印〉起因於整個十三世紀到十四世紀初這位聖人的生平事蹟，特別地受到義大利藝術家的推崇，譬如：哥德派大畫家喬托（Giotto）有許多在佛羅倫斯的壁畫，還有尺寸小些的畫，或是手提攜帶型的畫，不僅在中世紀，尤其在文藝復興達到最高潮。葛利哥在一到達威尼斯就注意到這位聖者為大眾

特別偏愛，也很快著手去畫聖法朗西斯克的生平事蹟，我們不知道他總共畫了多少幅這類的主題，也不知道確實的標題，但是至少留下了兩幅帶有簽名的〈聖法朗西斯克接受烙印〉，這是信徒們非常喜愛的神蹟場景之一，葛利哥後來遷移西班牙後，仍繼續畫下了一系列以這位聖人為主題的作品。

根據傳統，這是一樁發生在一二二四年阿爾貝尼亞（Alvernia）山上的奇蹟：法朗西斯克看到天空中出現耶穌釘在十字架上，然後有幾根隱形的釘子打穿他的兩個手掌，正是耶穌受難被釘十字所打孔的同樣位置，簡直就像耶穌又在世一樣。作品的構圖是採自一幅版畫，而這版畫是依據提香的作品所刻畫的。葛利哥在藝術養成的階段從許多版畫得自靈感作畫，在這幅當中，主角所在的位置幾乎與版畫的安排一樣，而在岩洞開口中背

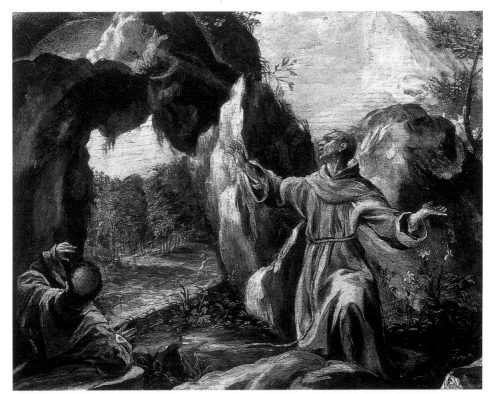

聖法朗西斯克接受烙印　1567～1570年　油彩、畫布　40×52cm　馬德里卡拉拉藝術學院藏

36

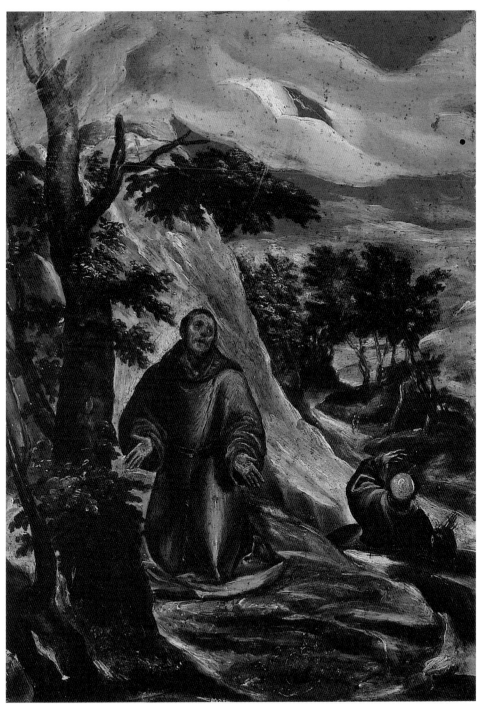

聖法朗西斯克接受烙印　1567～1570年　蛋彩、畫板　28.3×20.4cm　羅馬拿波里班尼卡薩機構藏

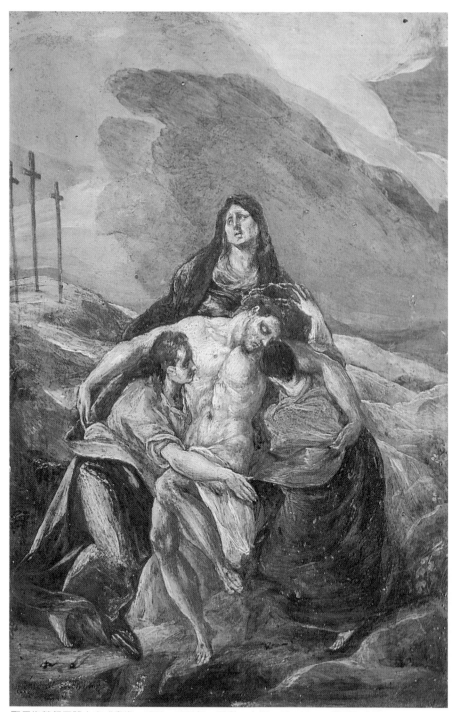

聖母抱基督屍體之哀戚畫像　1570～1572年　蛋彩、木板　29×20cm　費城私人藏

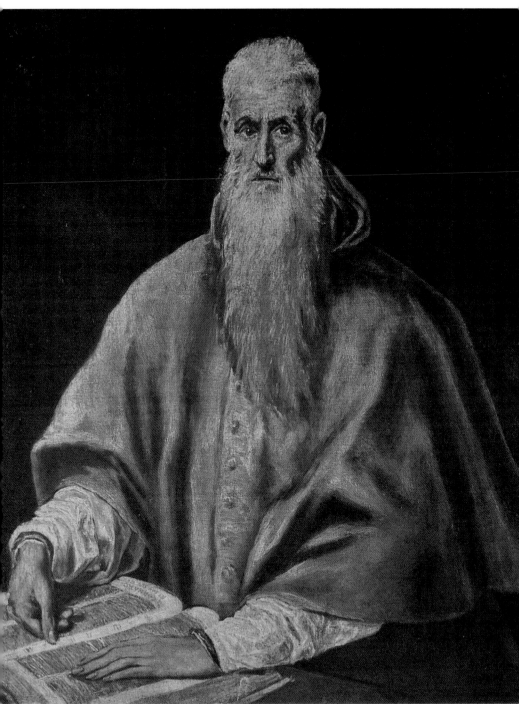

樞機主教聖傑洛姆　1571～1576年　油彩、畫布　58.5×47cm　倫敦國家藝廊藏

景的風景又再一次出現在我們下一幅要介紹的拿波里收藏的同一主題的畫之中。這幅畫照推測應該是畫於他停留在威尼斯的後期、出發去羅馬之前。

近代西班牙畫家蘇洛亞加，這位葛利哥的仰慕者，曾擁有葛利哥所作的同一主題〈聖法朗西斯克接受烙印〉不同版本的畫，他曾寫信施以壓力給擁有現在我們要介紹的這幅畫的主人，企圖說服對方將當時在拿波里一家古董店買到的這幅畫賣給他。而蘇洛亞加威脅利誘的信，如今保存在拿波里班尼卡薩（Benincasa）機構。但是蘇洛亞加原來擁有的那一幅，先前學者專家們都以為在蘇家後代手中，一九九五年五月經證實那一幅畫如今下落不明。

這幅畫面在右上方一堆厚厚的白雲之間，出現耶穌釘在十字架上：一叢樹木的後邊，是一團火紅鑲金黃色的落日晚霞，整幅畫讓我們感覺到葛利哥已經能享受一種採用歐洲繪畫元素的自由，跟他還在克里特島時，雖然也運用一些西歐畫風是不可同日而語的。並且從這時候起，某些手法的運用，這位希臘畫家直到西班牙時還繼續保持著，例如：（一）在聖法朗西斯克身後的岩石，後來成了他慣用的場景，在他許多聖人（聖彼得、聖法朗西斯克、聖赫爾尼莫和聖馬格達萊娜）苦修懺悔的畫中，聖人身後的構圖總是有塊大岩石或岩洞：（二）畫面中右後方的風景，也是同時期作品常採用的背景，如：胡立歐·克羅比歐肖像和前一幅〈聖法朗西斯克接受烙印〉的背景，除此之外，在帕倫西亞（Palencia）的〈聖塞瓦斯提安〉（很可能畫於畫家在義大利停留的最後期或剛到西班牙的初期）背景，也有相似的景物。（三）白雲間的〈耶穌釘上十字架〉也出現在藝術家在西班牙時期所畫的同一主題〈聖法朗西斯克接受烙印〉。

相反地，這幅畫中，第一場景令人印象深刻的大樹反而在日後畫作中消失了，留下的只是幾片葉子或是植物、一些花朵點綴而已，就像在西班牙最後時期所作的〈聖母純潔受胎〉和較早的〈聖卯黎奚歐殉教圖〉。這作品有畫家的簽名。有很大的可能性是

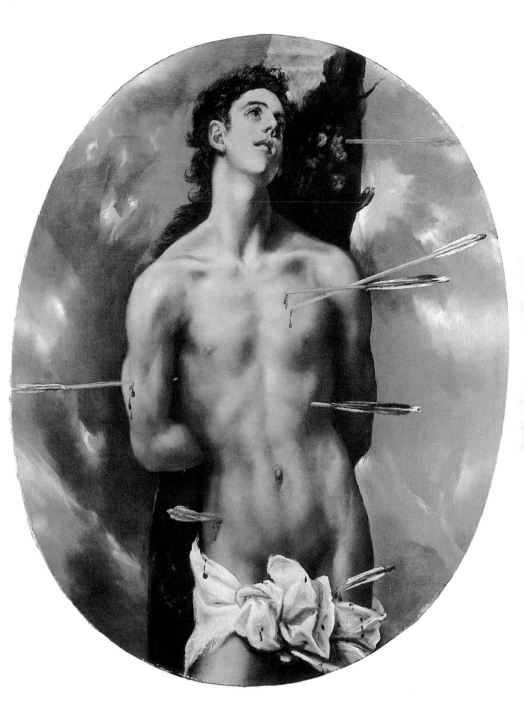

聖塞瓦斯提安　1600年　油彩、畫布　88.9×67.9cm　私人藏

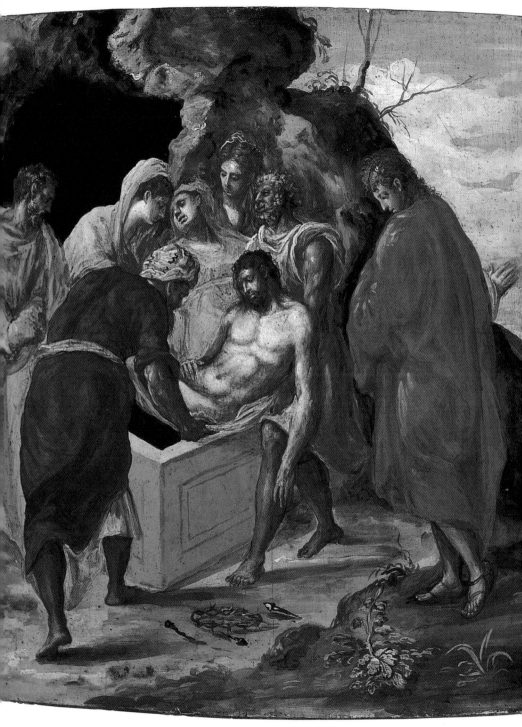

下葬耶穌　1567～1570年　蛋彩、畫板　51.5×43cm　紐約史坦利・摩斯藏

葛利哥在一五七〇年前往羅馬之前在威尼斯畫的，或者剛到羅馬時畫的。

拍賣市場發掘的〈下葬耶穌〉

〈下葬耶穌〉一直不爲人知，直到一九九二年在馬德里的一場拍賣中被發掘，毫無疑問的，這成了葛利哥在義大利停留期間非常有趣的新發現。如同畫家早期在威尼斯的畫作一樣，構圖皆取自其他藝術家的版畫，例如：圖中三位瑪利亞是直接引用帕米幾阿尼諾（Parmigianino）（一位葛利哥特別景仰的畫家，還曾讚歎地寫說：「（帕米幾阿尼諾）像是生來只爲用畫筆來顯示他描繪的人物具有修長、勻稱和優雅。」）同一主題的版畫。畫面最左邊的人物則緣自丁特列托；而滿臉白鬍子扶著耶穌聖體的人物很可能是取自提香的〈榮耀〉（現存於馬德里普拉多美術館）。另外，在最右邊的聖約翰，笨拙的右手不僅和身體連不起來，就身體的解剖看來也顯得生澀，很有可能是直接採自別人的版畫人物。雖然畫中的人物多採自他人的版畫，但是已顯示出葛利哥強烈的個人風味，而且能夠使得畫面的人物和諧融爲一體，已經漸漸地遠離拜占庭畫風了。

〈牧羊人到馬槽朝拜聖嬰〉這幅令人印象深刻的畫是一位丹麥畫家威倫森（Willumsen, 1863～1958）一九一一年在佛羅倫斯的一家古董店買下的，現藏於哥本哈根西北三十五公里處的威倫森私人美術館，除了藏有威倫森畫家本人的畫之外，還有畫家收藏的藝術品。一九二七年威倫森作了一份三十頁的專題研究，詳細地分析這幅畫。任何對這幅畫有興趣的人都應該參閱這本小書。照慣例這畫仍舊取自一幅版畫作品，不同的是這次葛利哥將畫面簡化了，省略了天上歌頌的天使群，就色彩的採用和繪畫的技法而言，這幅畫和〈三折式祭壇畫〉及波洛葛（Bologua）的〈最後的晚餐〉可能約在同一時期一五六八～一五六九年所畫的。這幅〈牧羊人到馬槽朝拜聖嬰〉無疑是希臘畫家創作的里程碑，威倫森以擁有這畫的主人身分而言道：「（這作品）給我們

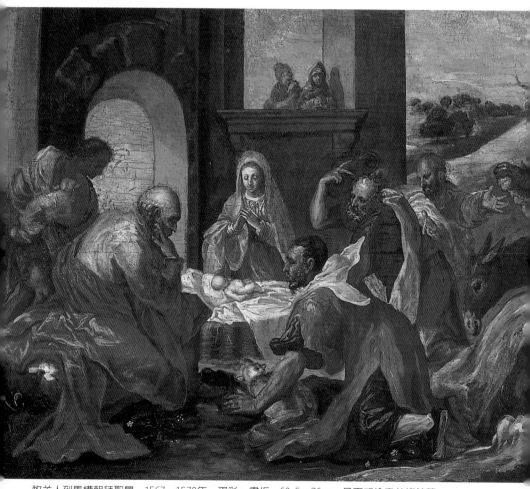

牧羊人到馬槽朝拜聖嬰　1567～1570年　蛋彩、畫板　63.5×76cm　丹麥威倫森美術館藏

的印象便是一位有才能年輕人的創作。」這話一點也不誇張，若
是我們在心中很快地回顧一下葛利哥初到威尼斯的畫作時，就很
容易體會這句話的眞實。

在威尼斯的後期作品〈耶穌讓瞎子復明〉

　　〈耶穌讓瞎子復明〉應該是葛利哥在威尼斯最後的幾個月或
初到羅馬時所作的，畫面的佈局與結構皆以對角線爲主，基本上
像其他的早期作品一樣，維持一種不對稱的平衡，在背景上的建

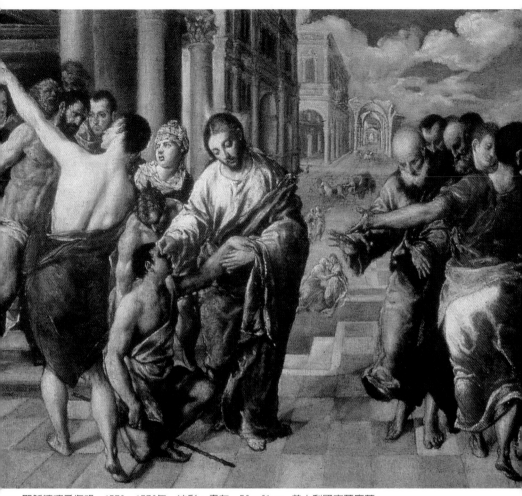

耶穌讓瞎子復明　1570～1576年　油彩、畫布　50×61cm　義大利國家藝廊藏

築物也取對角形式。主角群在畫面左方，耶穌身穿近似洋紅的長袍，外搭藍色披風，身體稍稍前傾，以手指輕碰跪在祂面前瞎子的眼睛，使他復明；站在一旁目睹這奇蹟的年輕人，可能是耶穌的門徒，而後面四個人的小組好似對神蹟全然不知地繼續談著話；右上方天空晴朗，一群八人團體（大部分是長者）熱烈地表達出他們對奇蹟的反應，很是激昂，雖然聖經對這群人沒有明確地指明身分，但是這一排白鬍子的老人很可能是法利賽人，也就是古代猶太教中標榜墨守傳統禮儀的一派（聖經中稱他們是言行

不一的僞善者），他們有著驚愕的表情且不願相信奇蹟的發生，他們有的閉著眼，有的別過頭去；在第一場景背對我們的，應該是耶穌的弟子，他的姿態充滿了穩重和力量，特別是伸展的臂膀、手掌心朝天，明白表示相信這樣的奇蹟和不可思議的神力，就像後來葛利哥作品中出現的一樣，爲了要連結兩組人群，畫家將中門空洞的部分用一老一少的人物將場景和諧地銜接起來。一隻狗在最前面嗅著瞎子的布袋和葫蘆，讓整個畫面活潑了起來。這幅畫不論色彩的鮮明亮麗，或是空間佈局都是威尼斯的模式。

在藝術的搖籃──羅馬

葛利哥離開威尼斯前往羅馬的眞正原因無法得知。據說也許是因爲沒能在水都獲得他期望達到的成就，使他的志向得到預計的發展，轉而尋找另一個義大利藝術重鎮──羅馬──新的城市去開創他的藝術生涯，可是事實上，他在羅馬停留的期間跟他在威尼斯那些年中的情況相去不遠。縱然，在其他方面，如：威尼斯的顏色、光和戲劇性的效果成了他日後繪畫的重要基本構成元素；在羅馬葛利哥學到了正確的人體解剖素描（雖然在他後來成熟的風格加長了人體的比例，有時甚至達到人頭與人身一比九的修長比例）和幾何透視（在後來成熟的作品中，葛利哥偶爾會自創場景，捨去自然界的安排）。

途經巴爾馬時期作品──受柯勒喬影響

在一五七〇年十一月到達羅馬之前，葛利哥途經巴爾馬（Parma），在那兒認識了柯勒喬（Corregio, 1489～1534）的作品；當我們研讀葛利哥藝術養成階段時，對他藝術產生重大影響的前輩畫家之中，這位巴爾馬畫家越來越顯得重要。從葛利哥手稿中，明確地讚揚柯勒喬的畫作：〈聖母與聖嬰〉、〈聖赫羅尼莫〉、〈天使〉、〈馬格達萊娜和耶穌門徒小約翰〉，尤其是對最後一幅畫的評價極高，宣稱道：「（馬格達萊娜）是繪畫中獨一無二的人物形象」。同時也非常讚嘆柯勒喬爲巴爾馬大教堂的穹

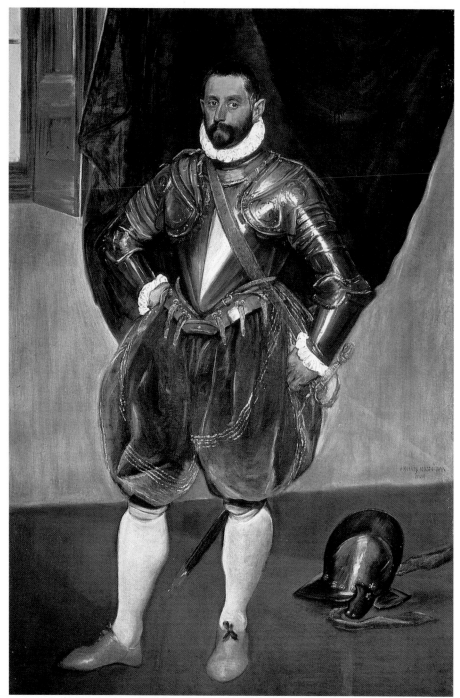

文森佐・安納斯塔吉肖像　1576年左右　油彩、畫布　188×126cm　紐約私人藏

窿屋頂所作的壁畫。在葛利哥晚期作品中，天堂飛翔的小天使們在構圖上都是採短縮法，皆是受到這位巴爾馬畫家影響最佳的例子。

　　葛利哥與細密畫家胡立歐・克羅比歐之間的友誼，使葛利哥涉足羅馬樞機主教周遭的人文環境，多虧克羅比歐的推薦函，信中提到：「葛利哥為威尼斯派大師提香的弟子，令人稱羨的肖像畫家，是一位優秀的畫家」，這使得葛利哥得以在找到固定住處之前，暫住樞機主教的官邸。

　　在這個人文社交圈中所認識的名流當中，有兩位來自西班牙托雷多城的教士貝德羅・恰貢（Pedro Chacón）和路易士・卡斯提亞（Luis de Castilla），他們以博學和專精古典文化聞名於羅馬。恰貢在到薩拉曼加當家庭教師並在當地研習藝術、神學和數學之前，研讀古典語文與法律，有一段時間回到托雷多讀希伯來文，當他再度到薩拉曼加，由於他學識淵博，許多人都趕來向他請教並要求指點迷津，當他和路易士・卡斯提亞到羅馬時，名聲更加擴大，葛利哥就是在羅馬認識他們兩位的，而且恰貢是樞機主教圖書館管理員傅比歐・歐爾西尼（Fulvio Orsini）的好朋友，兩人因對古典文化相當有研究而十分投契。

　　法尼西歐（Farnesio）家族在羅馬扮演一個重要的藝術庇護者，並且由於樞機主教艾列卓・法尼西歐在卡佩拉羅拉（Caprarola）建造官邸，讓葛利哥得以為官邸擔任裝飾的工作。事實上，葛利哥在羅馬停留期間最有名的作品為〈吹炭火點蠟燭的男孩〉（散佈謠言的人），這幅畫的主題是一幅已經遺失的古代畫作的再現，作品記載在普林尼奧・艾爾維喬（Plinio Elviejo）所作的《自然歷史》一書中，記述著一位名為安提費洛（Antifilo）畫家的畫說：「安提費洛因一幅畫面溫馨柔美的畫而聞名，畫中有一男孩吹著炭火，火光照亮家周遭環境的同時，也照亮了男孩的臉。」我們不得而知為何那個「家」在葛利哥的畫中消失了，但是可以肯定的是，這描述成了他研讀這美妙靈感的泉源。

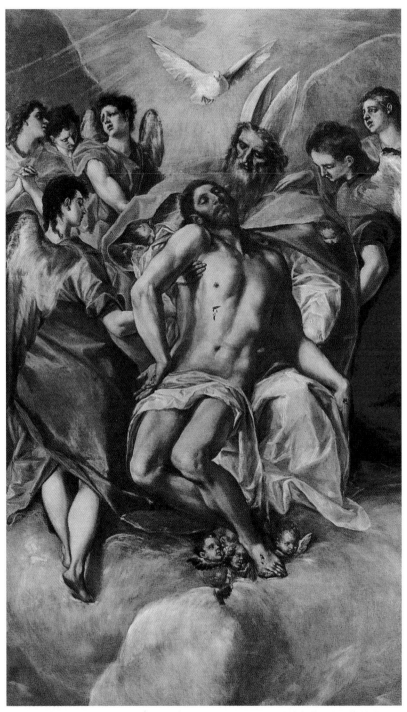

聖三位一體　1577〜1578年　油彩、畫布　300×179cm　馬德里普拉多美術館藏

吹炭火主題畫作

在文藝復興時代經常有許多大畫家們自古典文化尋找範本，但由於時間的關係大部分的古代畫作遺失或腐蝕殆盡，所以畫家們從古典文學取得靈感，藉由文字的描述用畫筆使古典畫作重現。而葛利哥的作法正印證了他是一位有人文素養的畫家，足以為文藝復興的思想做完美的代表。雖然葛利哥的寫實和光的效果都與威尼斯巴薩諾（Bassano）兄弟的藝術極有關連，但已足夠展現出葛利哥自己的風格，一六六二年在一份法尼西歐官邸財產目錄上，記錄著：「在一幅出自葛利哥之手的油畫上，有一年輕人正吹著炭火來點燃蠟燭。」應該就是指這幅畫。

葛利哥似乎對「吹炭火」這主題特別感興趣，在羅馬就畫下好幾幅同主題不同版本的「男孩吹炭火」畫作，除了現藏於拿波里的一幅被學者專家認定為這位希臘畫家的親手筆，至少有另外兩幅也具有相當高的水準（學者威瑟〔Wethey〕認為是十六世紀末的仿製品），今分別藏於佛羅倫斯的烏菲茲美術館和熱那亞（Génova）皇家博物館。作品給人的印象是親切溫馨，特色是非常自然。在藝術史上，這作品具有重要的意義：大膽地將日常生活的場景轉化成尊貴的題材並描繪成藝術精品。

讓我們再看葛利哥另一幅作品〈吹炭火點蠟燭的男孩〉，男孩右肩上方有葛利哥以希臘文的簽名，一九二八年美國佩森（Payson）太太買下這幅畫，從此成了佩森家族的財產。這幅佩森的畫和前一幅拿波里的收藏非常可能是同屬於一五七二～一五七三年間葛利哥在羅馬階段的創作，其中有許多明顯類似的地方；如：鼻子、眼睛，尤其是男孩右手掌受光的畫法一模一樣，也許是同時畫的。再者，這兩幅畫或許是為一位特定的顧客所畫的。

相似這主題另有一個版本名為〈寓言〉，畫面中的男孩有隻猴子和一名身著布衣的男子為伴，他們都全神貫注地一致凝視著

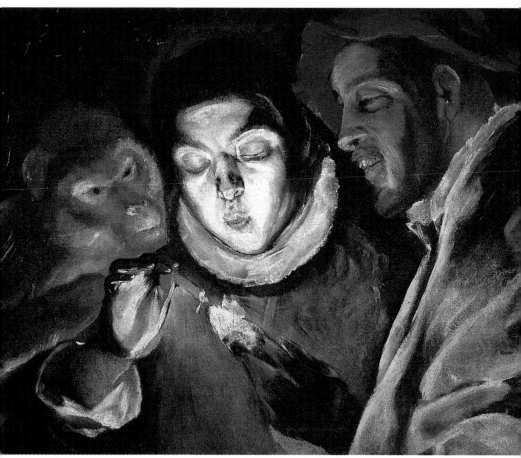

寓言　羅馬時期　油彩、畫布　49.8×64.1cm　普拉多泰森美術館藏

火焰，是一個與他同時代在西班牙常被引用的主題。一九七八年一位學者格蘭丁寧（Glendinning）提出一項較爲可信的詮釋，他認爲這畫是一則寓言故事，隱喻生命中無意義的貪婪和揮霍。尤其是在畫中出現一些相當敏感的元素，皆有不同的闡述方法，如：猴子、火或年輕人。布朗‧喬登（Brown Jordan）一九八二年提出葛利哥在畫中多增添人物，其中猴子或許在隱射藝術如何模仿大自然。無論如何都是由於畫家對研讀光線效果感興趣所導致的結果，而且極大的可能性是受到十六世紀七○年代威尼斯畫

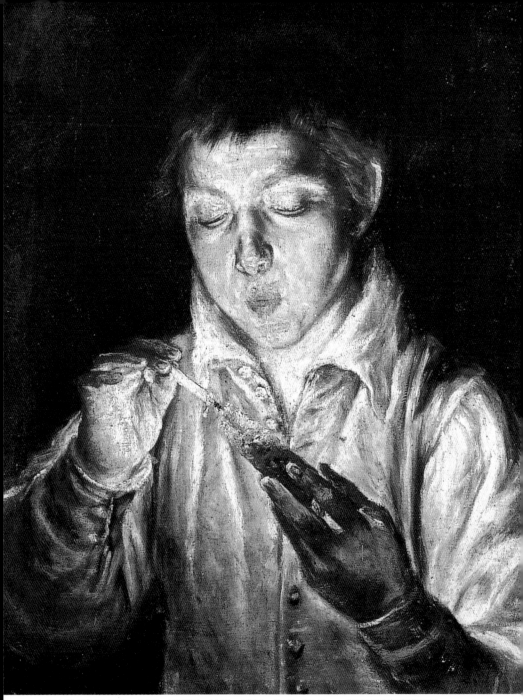

吹炭火點蠟燭的男孩　1570～1576年　油彩、畫布　60.5×50.5cm　拿波里國立美術館藏

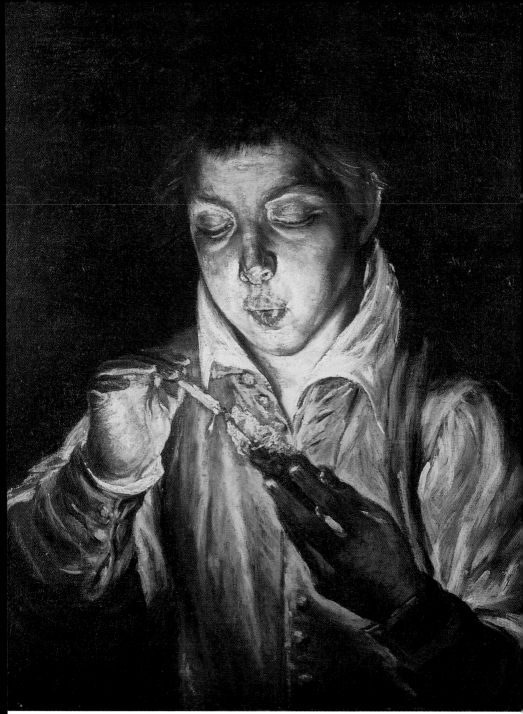

吹炭火點蠟燭的男孩　1570～1576年　油彩、畫布　61×51cm　佩森家族私人藏

派經常地以研讀黑夜光線效果實驗的影響。等我們進入葛利哥居托雷多時期再細談這「寓言」故事。

而在馬德里普拉多美術館也藏有一幅縮水的〈寓言〉，大概是和佩森收藏的那一幅同時期畫的，不同的是這幅現存於普拉多的畫有可能只是一幅習作，這種假設不只是因為尺寸較小於愛丁堡的那一幅，還有在畫法技巧上，感覺像未完成似的、有種草稿的模子，例如：男孩左手非常簡略概要，包括男孩頭部、襯衫、領子等部分，因此推斷普拉多的這幅是寓言的草圖，隱喻著性慾，猴子是肉慾和原罪支配的象徵，吹炭火的男孩則是雙性人的化身。

重複處理克里特島和威尼斯階段主題

在羅馬時期，葛利哥又再度著手重複處理早期在克里特島或威尼斯階段的主題，如：〈耶穌讓瞎子復明〉、〈牧羊人到馬槽朝拜聖嬰〉和〈淨化神殿〉。

〈耶穌讓瞎子復明〉使用的材料為油彩和帆布，畫面右端被切割去了一些，在階梯最下一級左端葛利哥以希臘文簽名，當一六四四年這畫出現在羅馬法尼斯（Farnese）官邸財產清單上時，被註明是作者不詳。這幅畫已經開始使用帆布，畫面上保持了先前版本德瑞斯德（Dresde）那幅的基本場景：第一場景的平台、背景建築物從左方以對角方式朝向底部；還有兩組人群也保留下來。在空間上作了很強烈地改變，刪除了前景的台階，用三階梯在第二場景作替代，結果讓兩組人物變得很巨大，是道地羅馬的形式主義（矯飾風格）的手法。另外，常在威尼斯派畫中出現的狗也一併在這裡消失了。

在人物方面，也不同於德瑞斯德的，如：左邊半裸體的年輕人後面，一位肌肉結實的人物隱射著希臘雕塑品〈大力士〉，當時保存於法尼斯官邸，而在這〈大力士〉人物後，滿臉白鬍子的頭像是取自希臘雕塑的〈勞孔〉；建築方面全是羅馬古典遺蹟，如：第一場景的列柱令人聯想起萬神殿的門廊，接著出現在耶穌

牧羊人到馬槽朝拜聖嬰　1570～1576年　油彩、畫布　115×104.5㎝　英國私人藏

身後的凱旋門使我們回憶到古羅馬康斯坦丁諾的作品，然後在底部出現的廢墟是葛利哥到羅馬前不久才倒塌的古羅馬公共浴室的一部分。至於那半裸著背的人物，葛利哥可能只是想顯示他在這不朽城羅馬所獲得的人體解剖知識和短縮法的構圖運用。或者是代表另一個已經被復明的瞎子，正告訴眾人他可以看得見了，正如聖經中馬太福音第九章所敘述的；而德瑞斯德那一幅的景象正如聖經約翰福音第九章所提到的：耶穌治癒了天生的瞎子。另一個有趣的地方是，這幅畫左方人群中最左端的年輕人穿著葛利哥那個時代的服裝，有人詮釋為法尼斯家族的一員，還有學者認為大概是葛利哥的自畫像，約二十九或三十歲左右，而且注視著觀眾，很像後來〈奧卡斯伯爵的葬禮〉中唯一看著觀眾的就是葛利哥本人一樣。

一九五一年才被確認的畫作
〈牧羊人到馬槽朝拜聖嬰〉

〈牧羊人到馬槽朝拜聖嬰〉十八世紀時被以為是蘭佛朗科（Lanfranco）的畫，十九世紀更正為巴薩諾的，到了一九五一年才被學者專家證實應當歸為葛利哥在羅馬時期的作品。這幅畫除了具有高品質外，還有許多希臘畫家年輕時代的作品特色，例如：畫面中的幾個老人非常近似於德瑞斯德的〈耶穌讓瞎子復明〉右邊的老人們；站在中央的年輕牧羊人的臉讓人想起在耶穌身旁的小伙子擁有一頭捲曲的頭髮和瞎子的臉。

圖見55頁

在克里特島時期的〈三折式祭壇畫〉中的〈牧羊人到馬槽朝拜聖嬰〉是一幅採自三幅版畫的聰明合併運用：一幅布里托（Brito）的版畫是以提香作品為依據所作的（葛利哥用來做為畫的基本構圖），另一幅波納松（Bonasone）的（從中擷取天上的天使們和右邊的兩位婦人及最右邊的兩位牧羊人），最後一幅是帕米幾阿尼諾的（聖約瑟的造形取自這位備受葛利哥景仰畫家的版畫）。然而布克魯（Buccleuch）公爵的這幅和〈三折式祭壇畫〉中的比較起來有稍微的變動，例如：聖母不再掀開襁褓中的聖

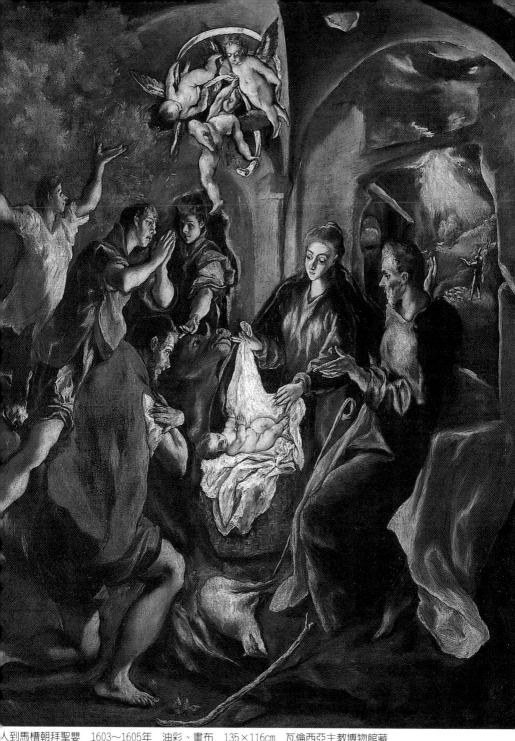

人到馬槽朝拜聖嬰　1603～1605年　油彩、畫布　135×116cm　瓦倫西亞主教博物館藏

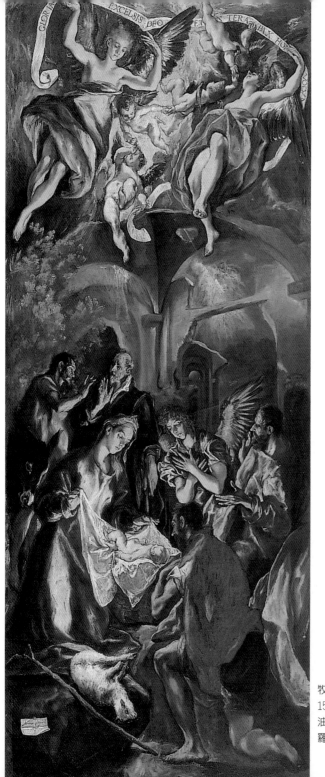

牧羊人到馬槽朝拜聖嬰
1596～1600年
油彩、畫布　346×137㎝
羅馬尼亞國家美術館藏

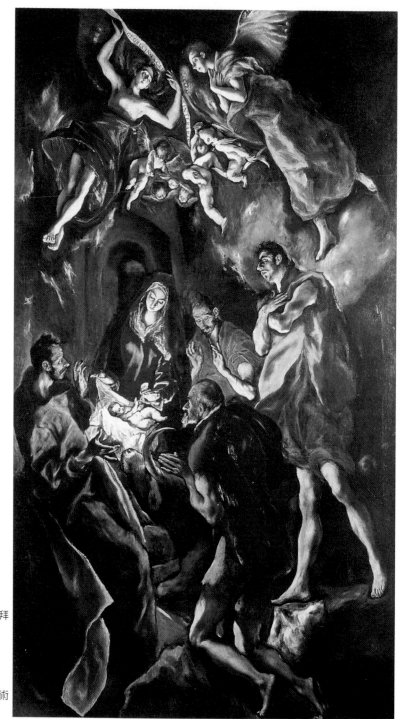

牧羊人到馬槽朝拜
聖嬰
1612～1614年
油彩、畫布
6.25×6.61cm
西班牙馬德里美術
館藏

嬰，而是轉面向著觀眾並且以雙手合掌的姿勢讓人聯想到〈聖母領報〉，有一幅其中聖母的姿態也是如此；另外，在右邊的兩位牧羊人，一老一少的位置正好對調；還有驢和牛的位置也移動了，現在跑到畫面的中央，在聖嬰的正後方；聖約瑟也做了一點修改，增加了右手的手勢。

　　若是和威倫森的那一幅比較，公爵的這幅減少了配角身分的人群，如：右邊的兩位婦人和一位出現在聖約瑟後面的人物。但另一方面說來，公爵的這幅出現騎士和馬在背景上，像是敘述東方三王朝聖已經來過或即將到來，使我們回想起雅典的貝納其（Benaki）和馬德里的高迪亞諾（Galdiano）美術館的〈三王朝聖〉的馬匹和隨從。從文藝復興風格的空間運用和西方技巧的採用，這畫大約在羅馬停留期間所作，或許是剛到羅馬時。

「淨化神殿」主題畫作有數個版本

　　〈淨化神殿〉在十六世紀下半以前，這是一個較少畫的主題，尤其是十六世紀初宗教改革路德教派興起後，這主題成了淨化天主教會和對抗異教的象徵。但是，從來就沒有成爲很受歡迎的題材，也因此不得不讓我們訝異葛利哥至少就畫下六幅這個主題：兩幅在義大利時，其他四幅在一六○○～一六一四年西班牙後期所繪。

　　華盛頓所藏的這幅畫毫無疑問是第一個版本，非常接近約翰福音第二章和馬太福音第二十一章。畫中的建築空間很豐富多樣，並有廣敞深遠的感覺，藉著幾級台階和一大拱門向外伸展並納入一棟威尼斯式的王宮，耶穌出現在拱門中央，手持鞭笞的繩子正驅趕著市集小販們，只見販夫走卒忙著逃竄；在耶穌右邊的門徒正試圖解釋這行動的意義，其中一名將手放在胸前的姿勢成了葛利哥成熟時期作品的特徵之一；中間人群的表現，畫家本人一定感到相當的滿意，所以在後來的所有版本中繼續使用；第一場景中，有一名半裸的婦人正護著她的鴿子籠；一名門徒正傾身向一個商人責備他在神殿中從事買賣的行爲；在台階上四散著買

賣的商品（兔子、鵪鶉、蚌殼、羔羊）都具有教誨的意味。在第二場景中，另一名半裸的婦女一手牽著小孩，一手把簍子跟擔子扛在肩膀上準備逃離現場；在背景中的兩個人也許是猶太人正打從那裡經過，而震驚於耶穌的行徑。這幅畫跟畫家其他早期的作品一樣，是由不同的幾個他人畫作中借來拼湊成像馬賽克一樣。中央人群可能是取自米開朗基羅的素描，今保存於大英博物館；耶穌旁邊背向觀眾的一名販子舉起手臂作護衛姿勢者，也同樣來自米開朗基羅在保莉娜小教堂〈聖保羅會話〉中的一個人物，葛利哥可能是透過版畫知道的，拱門上兩個壁龕各放著阿波羅和雅典娜的雕像是來自拉斐爾的〈雅典學院〉；右邊半裸婦人帶小孩逃走的造形，也是緣自拉斐爾為壁毯設計的〈治癒傷殘〉中的人物；而在第一場景中的老人剛好是細密畫家胡立歐‧克羅比歐

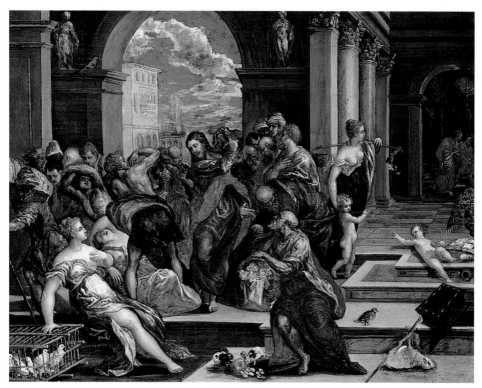

淨化神殿　1570年　蛋彩、木板　65×83cm　華盛頓國家美術館藏

61

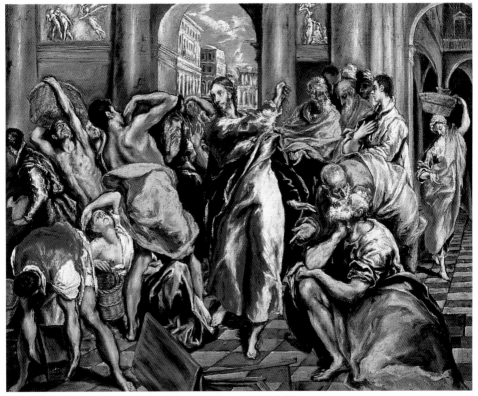

淨化神殿　1595～1605年　油彩、畫布　42×53cm　紐約私人藏

〈遞交鑰匙〉中聖彼得的倒反；在第二場景一名半裸的婦人跌坐
在地，以手臂護頭是出自提香〈酒神節狂歡〉；當然還有威尼斯
大師維羅內斯（Veronés）的影響，在第一場景坐在台階上的女
人；還有丁特列托畫風的影子也出現在不對稱的構圖佈局、玩弄
空間的對角線當中。這些從他人作品取得繪畫元素的累積，是葛
利哥早期義大利階段的作品特點。由於畫中有大量採自羅馬的繪
畫成分，所以推測作品應該是一五七〇年末，也就是畫家剛遷移
到不朽城之後所創作的。

　　還有一幅同主題也是在羅馬時所畫的〈淨化神殿〉，和他在
前一幅所使用的構圖幾乎是一模一樣，除了一些受到耶穌鞭笞的
人群動作姿態稍有不同，這正顯示畫家對人體描繪的掌握精通，
以及他對威尼斯和米開朗基羅的熟識，而且再次地顯露出他在建

圖見64、65頁

淨化神殿　1610～1614年　油彩、畫布　126×98.5cm　馬德里大都會藝術機構藏

築空間概念的精湛技藝，以幾何透視點向外延伸擴展出古典風味的城市景觀：門廊、希臘式列柱、對稱、比例……全部都運用文藝復興篩選出來的藝術語彙，應用在形式主義（矯飾風格）的實驗上。在畫面右下角有一群人物，經研判之後可辨識出為（由左至右）：提香、米開朗基羅、胡立歐‧克羅比歐，最右邊的一位

有學者認為是葛利哥本人的肖像，也有人認為是拉斐爾或是柯勒喬。有一項假設是說葛利哥想要對他的恩師及知己表示感念，如：威尼斯的提香，羅馬的克羅比歐，和在構圖上取得拉斐爾清晰的場景構圖及以米開朗基羅手法作中央人群的安排。無論如何，不管畫中人物是誰，最明確的，就是出現在畫面上的人物都是給他繪畫靈感的幾位藝術大師，這提供我們幾條重要的線索，以便了解他藝術養成那些年所受到的影響，並說明了他在日後風格形成的特色！

依據十七世紀的學者曼棋尼（Mancini）所提出的說法，葛利哥在羅馬停留期間和牧希阿諾（Muziano）、達得歐・蘇卡里（Taddeo Zuccari）、賽蒙內達（Sermoneta）有接觸，尤其是他的好友細密畫畫家胡立歐・克羅比歐，在一五七○年葛利哥為克羅

淨化神殿（局部）
1584～1594年
油彩、畫布
倫敦國家藝廊藏
（右頁圖）

淨化神殿　1584～1594年　油彩、畫布　105.5×128.5cm　倫敦國家藝廊藏

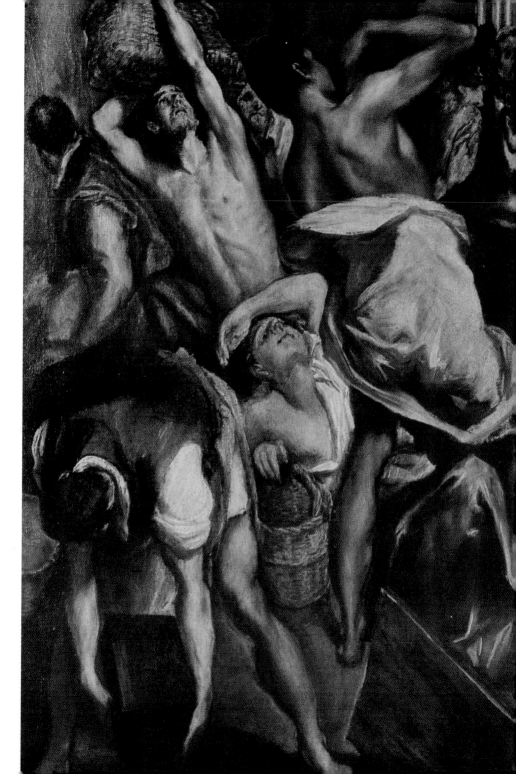

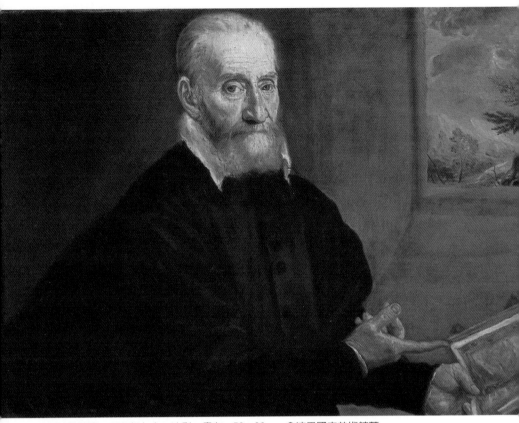

克羅比歐肖像　1570年左右　油彩、畫布　58×86cm　拿波里國立美術館藏

比歐畫〈克羅比歐肖像〉，這畫可看出是受到威尼斯畫派巴薩諾很大的影響。橫幅的畫面讓畫中人有足夠的寬度使右手食指指著一本頗富盛名的小冊，這是克羅比歐親自為樞機主教，在一五四六年完成的細密畫冊，背景角落上方開一小窗，以風景取代古典式建築，也是受威尼斯派所影響。

沒有簽名的〈西奈山景觀〉親手畫

　　同時期的畫作還有〈西奈山景觀〉，這一幅雖沒有葛利哥的簽名，但是可以非常確定是出自他的親手筆。在樞機主教圖書館

西奈山景觀　1570～1572年　蛋彩、木板　41×47.5cm　希臘克里特島歷史博物館藏

管理員傅比歐・歐爾西尼的一份財產目錄上寫道：「西奈山一圖
乃是出自提香弟子，一位希臘畫家之手。」學者們研究的結果，
一致地同意這幅畫顯得比較自由揮灑，應該是比〈三折式祭壇畫〉
中的西奈山較晚的作品。譬如某些方面，像左邊一組三位朝聖者
和一群已經抵達的朝聖者，其中一位正親切吻著迎接他們的一位
修士，人物造形都一模一樣，只是「三折式」的像「草稿」，而
赫拉克萊（Heraklion）的是「成品」。如果「三折式」中的西奈
山所表現的仍是後拜占庭繪畫模式的話，那麼克里特島歷史博物

館的西奈山應說是從借用他人作品中繪畫元素，逐漸朝向西方傳統藝術，但在色彩方面尚未放棄拜占庭藝術中金黃色的背景，所以應是希臘畫家到達教宗所在地不久後畫的。

有幅〈羅倫納（Lorena）樞機主教查爾・德・蓋斯的肖像〉。出生在一五二五年，逝世於一五七四年的查爾・德・蓋斯（Charles de Guise）曾是法國內戰時天主教領導人之一，十三歲就擔任雷姆斯（Reims）的主教，二十二歲被教皇保羅三世提名為紅衣主教。這幅肖像中，主角靠近一張桌子坐著，眼睛望著遠方，左手臂放在座椅的扶手上，手垂放於膝蓋上；右手輕握著桌上的一本書，並用手指撐著正在閱讀的頁數，傳說翻開的書面那一頁的字樣"ANN/DNI/MDLXXII/ETAT I /XLVI"正是作畫的當年和畫中主角的年齡，一塊沉重的布幔垂掛在右邊；相對地左邊有一扇打開的窗（或門）站著一隻鸚鵡。這幅畫在十九世紀被認為是丁特列托畫的，一九七八年第一次歸為葛利哥的作品，一九八一年又有學者專家支持，並且指出與〈克羅比歐肖像〉有類似的方面（如：臉和手的部分）；再者，由於克羅比歐的推薦，可知當時葛利哥以肖像畫家身分到羅馬，暫住樞機主教的官邸，因此要獲得委託畫肖像是很自然的事。

葛利哥最常畫的題材──聖母領報

「聖母領報」是葛利哥最常畫的題材，終其一生不斷地重複著，從早期威尼斯時期的〈三折式祭壇畫〉到晚年未能完成給塔維拉醫院主祭壇的〈聖母領報〉，雖是同一題材，但是經過畫家本人多次的調整，讓我們可以觀察到一系列的「聖母領報」，如何透過藝術家的畫筆隨著歲月的增長和生活歷練累積之下，表達出情境不同及風格的轉變。就像評論指出的，這幅作品幾乎是將馬德里普拉多美術館的那一幅放大比例，構圖完全重複，彷彿是把普拉多的上下邊緣切去，將畫面加強集中在主要的場景，在畫幅上方表示上帝存在的榮光裂口顯得侷促了點，小天使們飛得有些擁擠地圍繞在聖靈（以白鴿為代表）旁；畫面下方的瓷磚地板

羅倫納樞機主教查爾・德・蓋斯 1572年
油彩、畫布
202×117.5cm
蘇黎世寇澤基金會藏
（右頁圖）

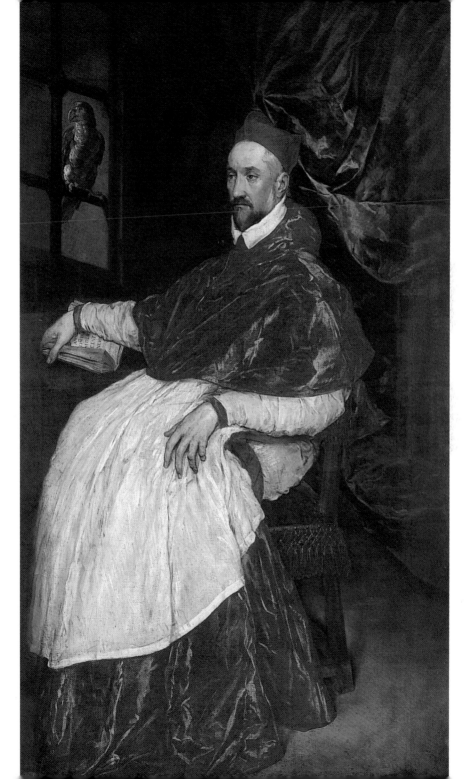

刻畫地非常清晰，在空間安排上比普拉多的那幅作品寬敞。場景的發生在一個封閉的範圍，只有藉著底部背景中的拱門和外界接觸，這種建築架構，葛利哥也曾用在德瑞斯德的〈耶穌讓瞎子復明〉等其他作品。天使長駕著雲朵從右方進入畫面傳遞神旨，構圖和色彩的基本概念儼然屬於威尼斯畫派，上帝榮光的裂口和駕雲的天使長都極有可能靈感採自提香的〈聖母領報〉。從這件作品中，可以看到葛利哥的畫又向前邁進一步，人物造形和下一幅我們要看的馬德里泰森美術館的〈聖母和天使長〉都保有一樣的姿態。對有些專家學者而言，這幅畫是希臘畫家在羅馬時將普拉多的那幅放大，但也有人認為普拉多的是草稿，這幅才是成品圖。

　　學者威瑟認為〈聖母領報〉這畫是葛利哥早期作品中，最令人感到愉快的作品之一。畫是在羅馬停留時完成的，是把威尼斯派所有繪畫元素蒸餾出來的作品。威尼斯大師提香和維羅內斯（Veronés）是畫面氣氛和構圖部分的原創者。場景是在室內，一道矮欄切斷地板的延續，不再使用背景的開口與外界接觸，兩位主角：聖母和天使長的姿勢再度重複採自〈三折式祭壇畫〉，禱告檯也比較正面地擺著，和三折祭壇畫中的雷同；畫面上半部都被彩霞占滿，三位小天使飛翔在上頭，代表聖靈的白鴿把光芒引向聖母瑪利亞。若是將此畫和普拉多收藏的及私人收藏的一起做比較，這幅在建築空間上簡單了許多，不再像前兩幅一樣的複雜。畫家進步的成就可以從兩位主角人物上觀察出來，聖母是一位有形體的凡人，而天使長是天上來的，在人與神之間的不同，葛利哥巧妙地使他們給人有了不一樣的感覺。在泰森美術館的這幅，構圖中有對稱與更正面的表現，並且將聖母和輕盈的天使成對角線高明的安排，天使乘坐的雲朵也扮演了構圖佈局空間上一個重要的角色；色彩、光線、雲彩和衣著形式的運用，都在在顯示出畫家邁向成熟期的前兆。

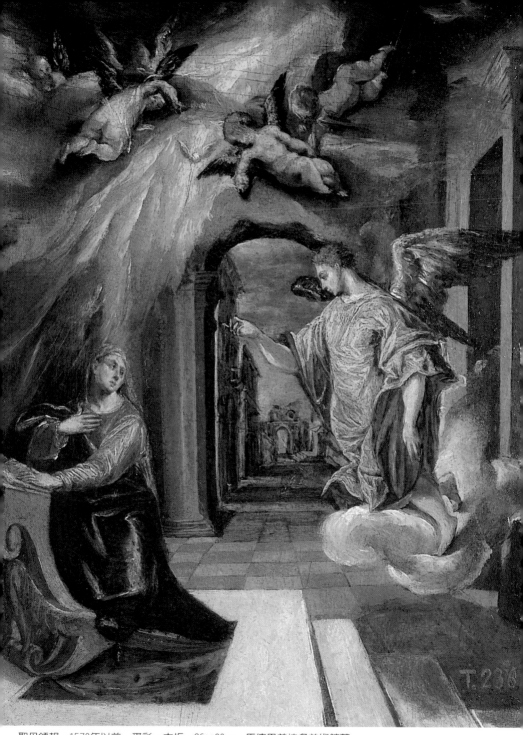

聖母領報　1570年以前　蛋彩、木板　26×20cm　馬德里普拉多美術館藏

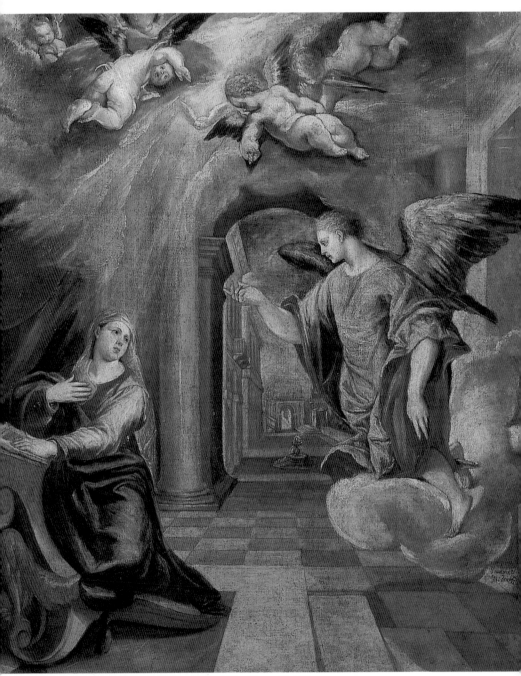

聖母領報　1570～1576年　油彩、畫布　107×97cm　私人藏

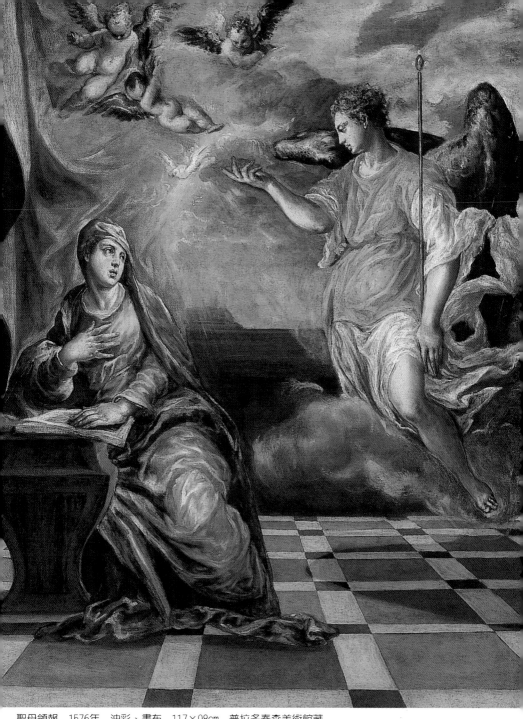

聖母領報　1576年　油彩、畫布　117×98cm　普拉多泰森美術館藏

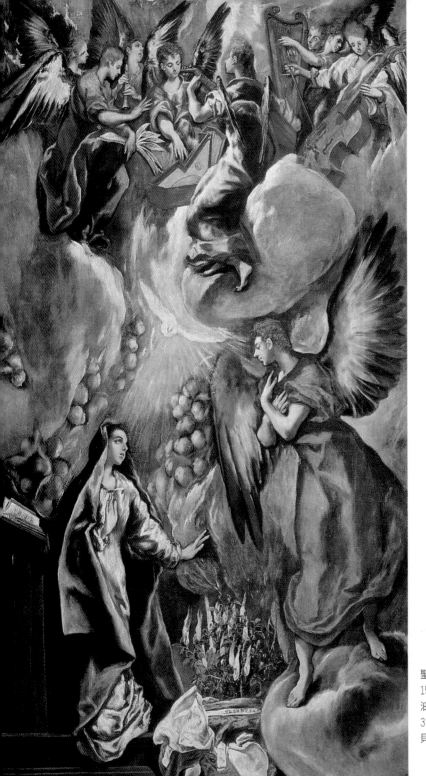

聖母領報
1596〜1600年
油彩、畫布
315×174cm
貝拉蓋爾美術館藏

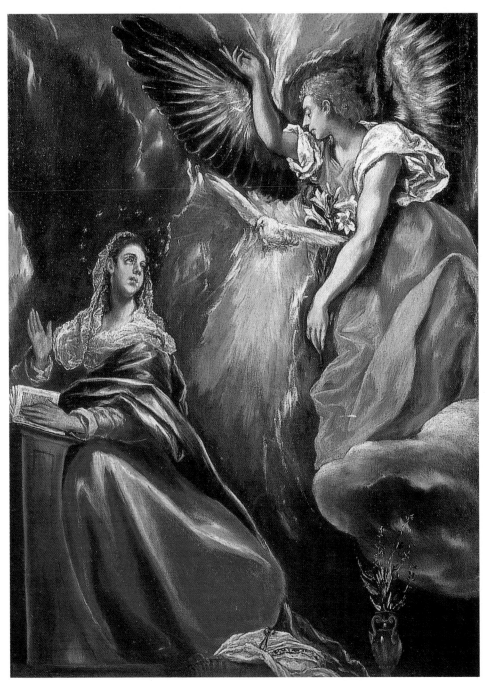

聖母領報　1599～1603年　油彩、畫布　108.5×79.5cm　普拉多泰森美術館藏

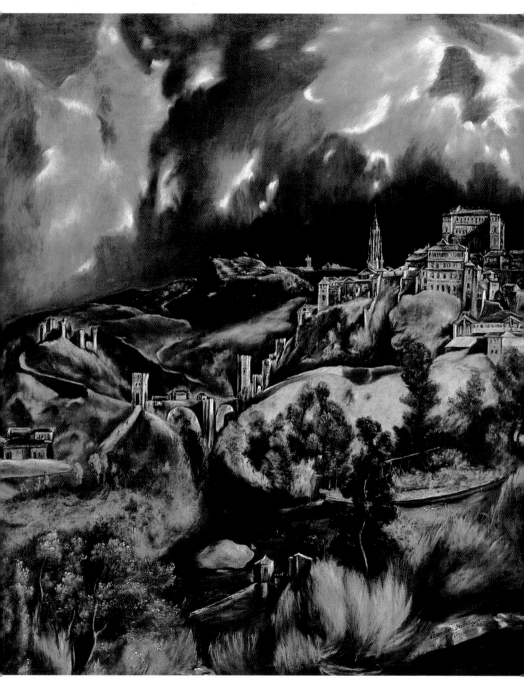

托雷多景觀　1595～1600年　油彩、畫布　121.3×108.6cm　紐約大都會博物館藏

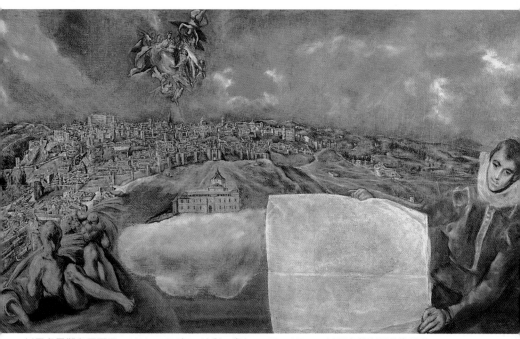

托雷多景觀和平面圖　1610〜1614年　油彩、畫布　132×228cm　托雷多葛利哥美術館藏

定居西班牙中世紀古城——托雷多

　　葛利哥離開義大利是為什麼？什麼時候？和如何去到西班牙的？對於這些疑問到目前為止尚缺乏明確的資料。但是在近幾十年的新研究結果，可以大致將葛利哥的生平劃分為：二十六年在克里特島（1541〜1567），接近三年在威尼斯（1567〜1570），六年在羅馬（1570〜1576，其中包含再度回到威尼斯一段時期），三十七年在托雷多（1577〜1614）。

　　葛利哥在西班牙活動的文件紀錄始於托雷多。但是有許多的跡象指出在最初抵達西班牙的過渡時期是在馬德里。由於當時的國王菲利普二世將首都從托雷多遷移到馬德里，因此葛利哥先到宮廷所在地尋找運氣，成為他從羅馬到伊比利半島旅行的最初目標是很合邏輯的。葛利哥在西班牙的出現和大祭壇畫的創作有密不可分的關係，由於一五七六年底所獲得托雷多首先幾項委託工

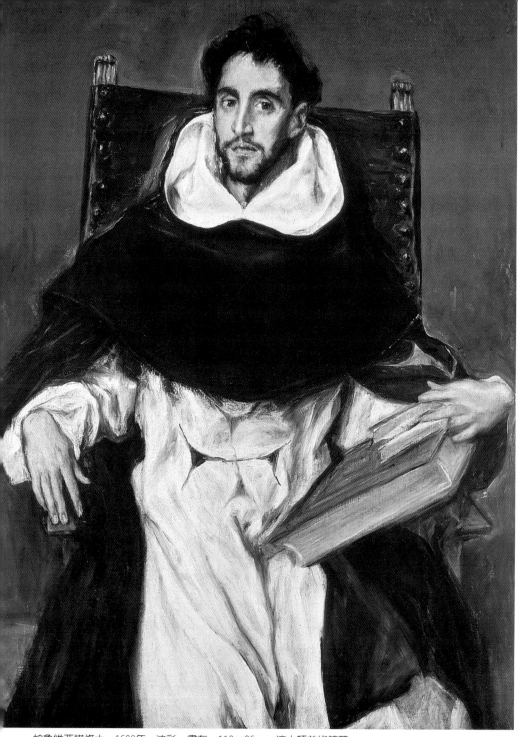

帕魯維西諾修士　1609年　油彩、畫布　113×86cm　波士頓美術館藏

作，造成了他藝術生涯徹底的轉變，這是在克里特島或義大利都沒有機會實現的大工程委託作品。這些大型祭壇的委託，成了後來畫家藝術生涯前途看好的重大事件，並且宣示了葛利哥雕塑和建築方面的才能，稍後藉由許多證明，重申這項三度空間的才能，這些大祭壇畫最終指出先前或後來的畫作，都是為此而準備的，並使得這位克里特島的畫家所有的創作都具有深度的意義，同時還顯示出每次作品中的人物逐漸拉長身體的比例。

在托雷多一待就是將近四十年，對一個居住這麼長時間的城市，畫家對當地已經有相當的認同感，就如同他的好友詩人霍爾坦修‧帕魯維西諾（Hortensio Paruvicino）修士所寫的詩句：「克里特島給（葛利哥）他生命和畫筆，托雷多這個第二故鄉使他永生。」

一五六○年是西班牙政治的轉軸，首都從京城（托雷多）遷往馬德里，三年後這位不愛旅行的國王開始蓋艾爾‧艾斯可羅（El Escorial）王宮，如果說卡洛士五世時期是「黃金時代」，那麼這時期菲利普二世可謂「銀色時代」，以過去輝煌的經歷滋養和享用先人的豐富遺產成果。托雷多的氣候和環境對畫家而言，非常適合藝術創作，不論是宗教生活、文學或藝術等各方面都相當地活躍，並能獲得許多友誼和各個不同領域的贊助人及雇主。雖然在委託工作之中，有不少的衝突和訴訟案件，但是畫家的堅忍不拔和頑固爭取藝術自由的精神，在藝術史上有著相當的評價。

接受委託裝飾聖多明哥教堂主祭壇

托雷多的聖多明哥老教堂的教長迪亞哥‧卡斯提亞（Diego de Castilla）讓葛利哥接到六幅畫作的委託來裝飾主祭壇。首先讓我們來看〈聖容〉，這個繪畫題材緣自維若妮卡看到耶穌背著十字架上山坡時，趕緊遞上面巾好讓耶穌拭去臉上的汗水，奇蹟在這時發生，面巾上明晰地印著耶穌的面容，成了最真切的自製肖像。這畫題在西元十四世紀被普遍地廣泛採用。尤其是在西歐

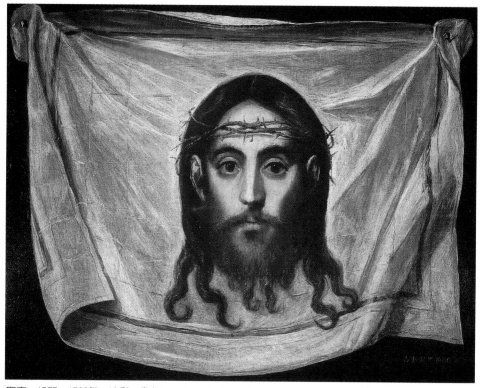

聖容　1577～1580年　油彩、畫布　51×66cm　紐約私人藏

的國家，作品表現的方式不外乎有兩種：（一）是維若妮卡手持著面巾；（二）是只有面巾。葛利哥對兩種畫法都很熟悉。在西班牙定居的頭幾年就畫下好幾幅，而稍後在不同的時候也畫這個主題的畫作，有跡可考的〈維若妮卡和聖容〉四幅和六幅〈聖容〉（除了馬德里私人藏的，還有紐約私人藏、普拉多美術館藏、托雷多方濟修道院藏、里斯本艾鳩達〔Ajuda〕王宮藏，和為美國麻省丹尼爾索〔Danielso〕所收藏）。

　　馬德里私人收藏的這幅〈聖容〉（橢圓形），原本是聖多明哥老教堂主祭壇上的畫，直到二十世紀六〇年代初才被找著，學者威瑟指出當他一九六一年造訪該教堂時，發現這畫從主祭壇木板的托座上取下來好賣掉它，是誰發起的？又有什麼樣的道理呢？這些還有待進一步的研究。一六四八年在馬德里一處私人收藏家

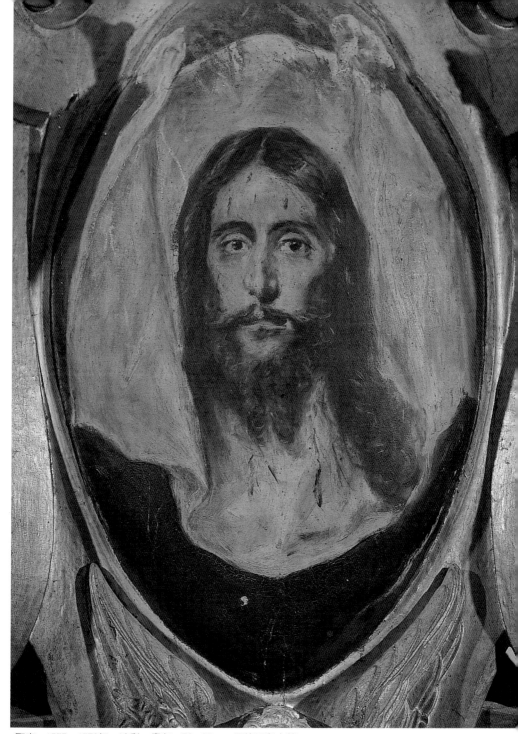

聖容　1577〜1579年　油彩、畫布　76×55cm　馬德里私人藏

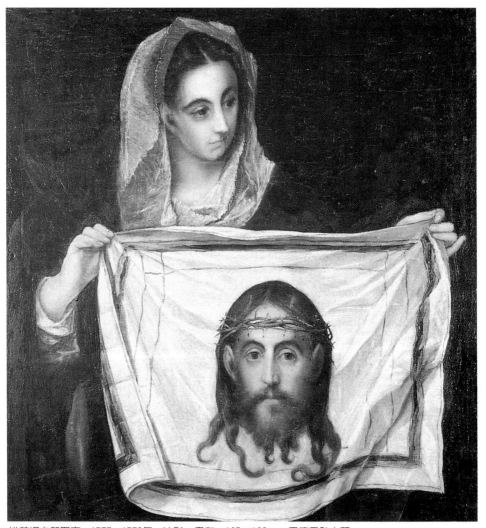

維若妮卡和聖容　1577～1578年　油彩、畫布　105×108cm　馬德里私人藏

那兒，找到這幅〈聖容〉是和木板架子一起。根據年代來說，這幅極有可能是第一幅以這主題所描繪的圖畫，而且肯定是最美的之一。布的造形正好與橢圓形的托座一致，布面皺褶的處理和修長臉龐拜占庭風格的耶穌都極明確地描繪。同時用很具特色的筆觸將顏色托付自如地在畫面上（前額頸部、右邊的鬢髮）給人深刻的印象。

　　紐約私人收藏的〈聖容〉這件作品，根據專家的評論是保存

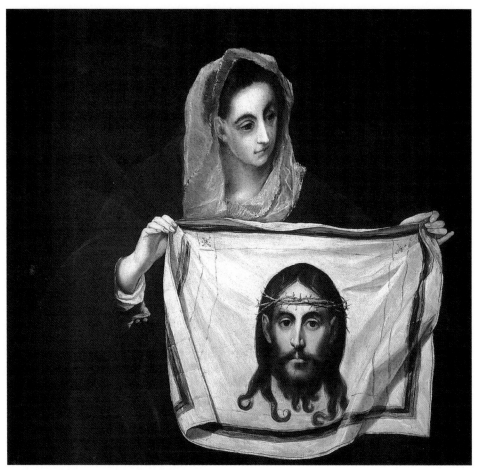

維若妮卡和聖容　1577～1578年　油彩、畫布　105×108cm　馬德里私人藏

　　這個題材最完善的版本和最美的作品之一。如果我們來比較馬德里私人收藏的和稍後將介紹的普拉多美術館收藏的，不同的耶穌面貌，這幅紐約藏的〈聖容〉和我們接下來要看的〈維若妮卡和聖容〉中的布巾和聖容相仿。在布的方面，我們發現不是一塊白方巾，而是鑲有綠色花邊的紡織品，其間並飾有金線的幾何圖案，這情形同樣發生在托雷多方濟修道院藏的〈聖容〉作品。

　　與〈維若妮卡和聖容〉有相同之處為：耶穌的髮型及方巾下邊的鬈髮，還有頭戴的荊棘；不同的是，在維若妮卡用兩手拿住

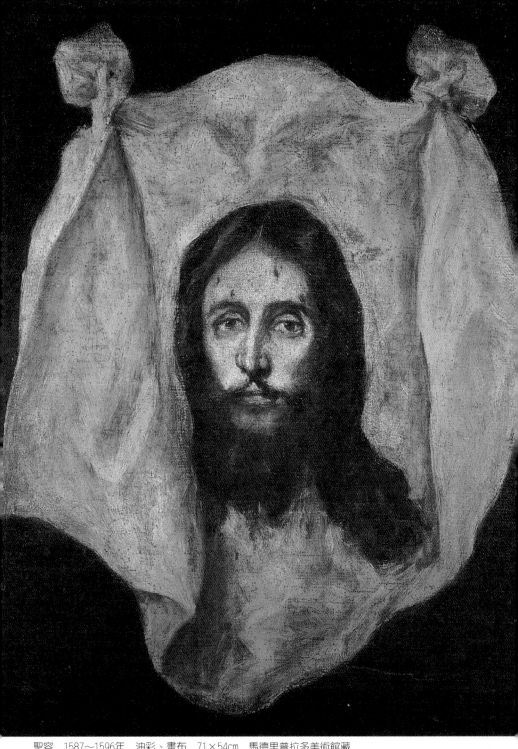

聖容　1587～1596年　油彩、畫布　71×54cm　馬德里普拉多美術館藏

84

方巾的地方，在這幅畫中是用兩根釘子撐開方巾。在里斯本艾鳩達王宮的〈聖容〉是介於這幅紐約和馬德里私人收藏的之間，大約在一八六九年發現於里斯本，一九八六年第一次公開，耶穌頭上未戴荊棘，髮型比較接近於聖多明哥老教堂的那幅。另外在方巾部分，較近似於白色方巾，如馬德里私人藏的。

　　另有三幅同主題不同時期的〈維若妮卡和聖容〉作品，分別藏於慕尼黑的老美術館、布宜諾斯艾利斯等處。畫作中的維若妮卡照理說是眞實人物，應具有三度空間立體感，然而畫家卻將她表現得非物質化般被光所籠罩，相反的方巾上的聖容卻現立體逼眞造形；耶穌容貌呈正面，維若妮卡臉龐稍側斜，視線看向圖畫外邊，是形式主義特別慣用的手法，使得畫面的中心注意力集中於聖容上，增加某種不定的感動在其中！

圖見86頁

　　〈聖母向聖洛倫索顯靈〉這幅畫被列爲葛利哥在托雷多定居時早期的作品之一，畫面中人物群的佈局和色調明顯地取自義大利繪畫特徵的圖象。然而在這畫中的聖洛倫索在後來葛利哥的畫作中，沒有再出現過相同的造形。畫家將這幅畫構圖設計得極爲簡練，但是在色彩方面的使用很鮮麗、筆觸充滿活力和造形突出。聖洛倫索在第一場景以比半身稍大，一隻手握著象徵他殉教的烤肉架，另一隻手掌手向外似乎指示著他殉教的刑具；同時抬頭仰望出現在畫面右上角雲彩之間的聖母和聖子。聖母瑪利亞身穿藍色及紅色相搭配的袍子，抱著聖嬰，形成一座金字塔的造形。以同樣的手法，畫家將聖洛倫索人物造形也以沉穩的三角形爲構圖。在這裡聖母與聖嬰的組合令人聯想起拉斐爾的聖母像，也以相仿的坐姿抱著聖子，在聖洛倫索和聖母之間呈對角線的技法，畫家於晚年〈聖哈辛托〉（1608～1614）一畫中在兒子的參與下，再一次採用相同的表現畫法。聖洛倫索身穿一襲寬大長袖的袍子，金黃和紅棗明亮的色澤，袖口和袍子邊上繡有細緻的花紋，胸前和身旁兩側垂掛著流蘇，如此華麗繁複的裝飾與色澤，在在反映出威尼斯的印象。在背景彩霞的映襯下，聖者顯出清晰的輪廓，如雕塑一般的突出豎立著。

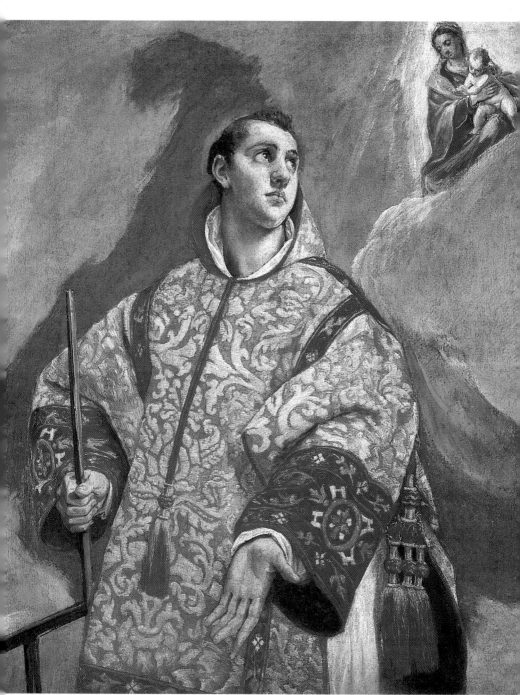

聖母向聖洛倫索顯靈　1578～1580年　油彩、畫布　119×102cm　阿爾巴家族基金會藏

後期繪畫發展兩個要素

　　這幅作品呈現出畫家後來繪畫生涯發展中的兩個重要的元素：（一）是利用背景的雲彩來使人物跳出畫面，這種賦予戲劇性效果的布幔，葛利哥不斷地使用在聖者肖像的多數畫作之中。（二）是聖人的服飾，更具體地說是那件寬大的長袍，已經先為〈奧卡斯伯爵的葬禮〉中禮拜儀式的聖袍作了預告。這幅畫原是屬於羅德列戈・卡斯特羅的收藏，一六〇〇年去世時，根據他的遺囑將畫遺贈給他所創建的耶穌會學校，卡斯特羅和托雷多城有著密切的關係，一五九九年是最高宗教法庭的法官，一五七三～一五七八年是薩莫拉市的主教，一五七八～一五八一年是昆卡市的主教和塞維亞市的大主教，一五八三年成為樞機主教，一五九六年任國家的顧問參事，歷史學家研判這幅葛利哥的畫，很有可能是路易士・卡斯提亞（昆卡大教堂的教士）送給卡斯特羅的禮物，由於葛利哥和卡斯提亞在羅馬相識甚深，並且讓葛利哥到托雷多城時能接到幾項大祭壇的委託，可說是畫家藝術的庇護人。以此推斷是很有可信度的。

聖者肖像圖代表範例

圖見88頁

　　〈聖法朗西斯克雙手交叉抱於胸前沉思冥想〉，這類型禱告或默禱沉思的圖象，是葛利哥到達托雷多城早先幾年所創的聖者肖像圖的代表範例，尤其是聖法朗西斯克這位聖人像，畫家獨創的版本不同於義大利式的風格，葛利哥知道在這樣靜謐內修的場景，如何融入某種感動人心的特殊氛圍和構思出虔誠信仰默禱時的肖像圖，而對與他當時同年代的托雷多社會，不但能受到喜愛，還給予很高的評價。畫名的成功遠超乎藝術家工作負荷的能力，而不得不成立一個工作室來達到客戶委託畫作的數量。非常確定地，葛利哥一定看過許多十六世紀義大利繪畫中理想化的聖人肖像，他能嫻熟地從中轉換創造出新形式的肖像圖，來豐富地拓展這個繪畫題材的道路。這幅〈聖法朗西斯克雙手交叉抱於胸

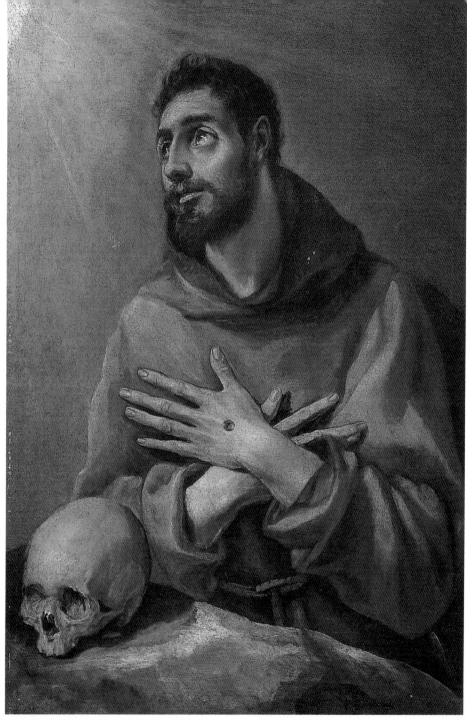

聖法朗西斯克雙手交叉抱於胸前沉思冥想　1577～1580年　油彩、畫布　89×57cm
馬德里拉薩羅加迪亞諾美術館藏

前沉思冥想〉聖人以半身立像於一塊岩石之前，近景的骷髏頭隱射生命的短促和死亡的到來，是很好的象徵作用，促使宗教改革者們維持對這些事實真象的冥想。在這裡聖人以四分之三的臉龐揚起視線朝向左上方的光芒，雙手交叉合十在胸前，身著一襲傳統粗呢僧衣，以一腰帶繫於腰間，整個聖像的呈現已經充分捕捉住最簡練的精神。畫家甚至避免使用繁雜的背景或配件，盡量地簡化畫面，讓人物從背景中突顯出來，以一道強烈的光束照亮聖者的容貌，眼睛幾乎突出眼窩外地屏氣凝神注視著超自然事蹟的傳達。人物體格健康結實，容顏散發出年輕的氣息，往後所描繪的聖者多呈現出苦行僧的模樣，乾瘦而且骨瘦如柴，透露經歷的懺悔苦修和貧困。這幅聖像可以說是他早期在托雷多單獨聖人肖像畫道地特色的代表，不僅構圖純熟，人物造形簡潔有力（不管是面部表情或者是手部姿態），加上色調和諧富變化，使得這幅畫成為代表作品中的精品。在紐約有一幅相同的幾乎一樣尺寸的聖像，但是人物縮小了，背景占大部分的畫面，而且就品質方面而言，西班牙這幅是勝過美國那幅之上。

顯現托雷多人文環境影響

〈聖法朗西斯克接受烙印〉，從這幅畫開始可以察覺到托雷多的氣候及人文環境帶給畫家的影響，已經有顯而易見的轉變，反映在繪畫內在蘊含的氛圍和個人風格特色的形成。葛利哥還在世時，就已被藝術史學家兼畫家巴契克（維拉斯蓋茲的岳父）認為「是當代公認單獨聖像畫最好的畫家」，特別是聖法朗西斯克占葛利哥畫作產量的大半。這些聖像大多是做為修道院或個人祈禱用途。光是聖法朗西斯克歸於葛利哥目錄中的就有上百幅。雖然被認為是畫家親手筆蹟的僅約在二十幅左右，但是仍可窺見這位聖人的肖像是如何受到大眾的歡迎。只是畫家總是被局限在這位聖者生平事蹟的幾件特定挑選出來的插曲，而在特定的題材下能受到那麼多的喜愛，實歸因於畫家的天才。他知道如何結合簡練柔

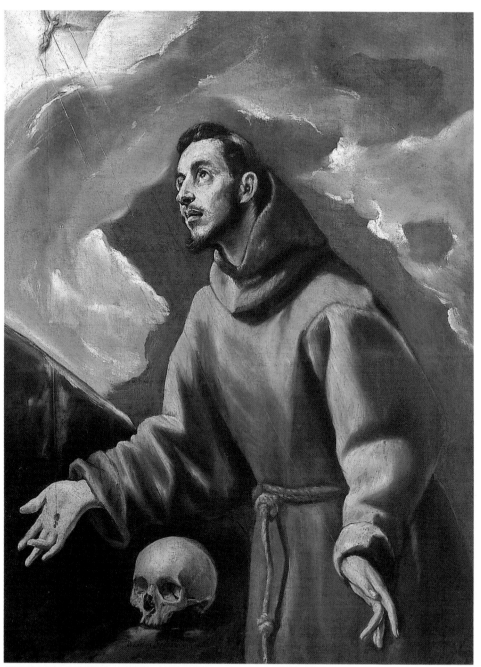

聖法朗西斯克接受烙印　1580年　油彩、畫布　108×83cm　馬德里私人藏

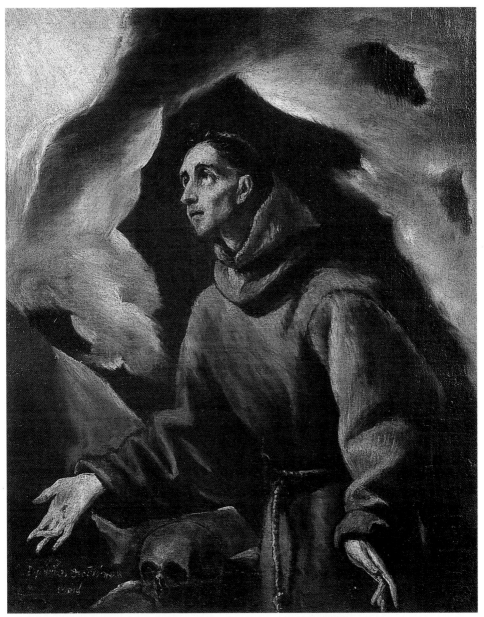

聖法朗西斯克接受烙印　1580～1586年　油彩、畫布　43×34cm　私人藏

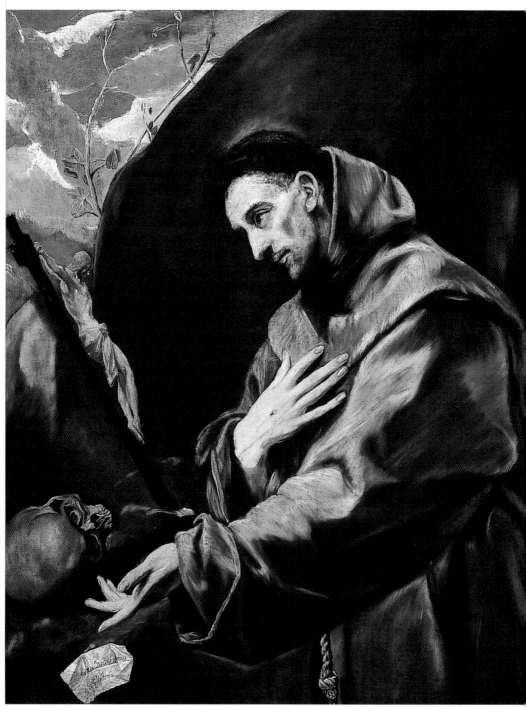

聖法朗西斯克在十字架及骷髏頭前冥思　1587～1596年　油彩、畫布　103×87cm　巴賽隆納私人藏

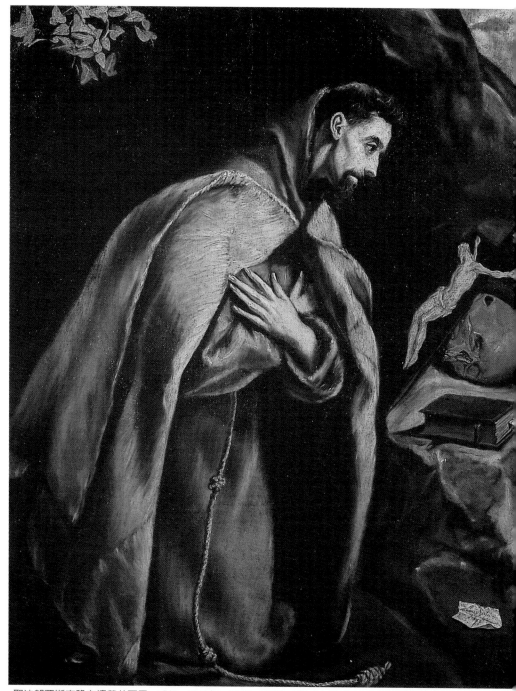

聖法朗西斯克跪在墳墓前冥思　1587～1596年　油彩、畫布　105.5×86.5cm　西班牙畢爾包貝拉阿提
美術館藏

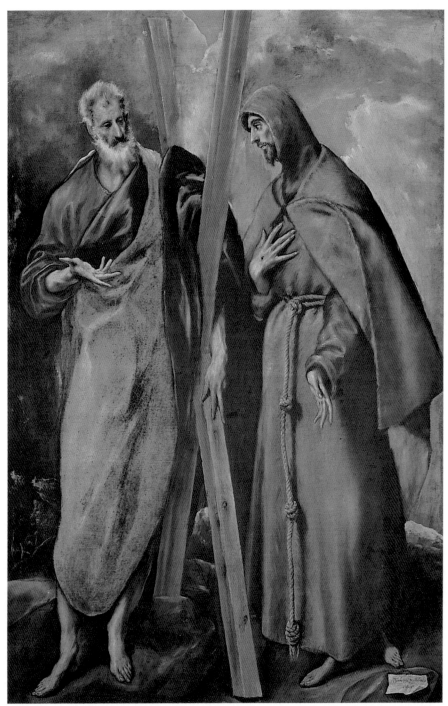

聖安德烈與聖法朗西斯克　1590～1595年　油彩、畫布　167×113cm　馬德里普拉多美術館藏

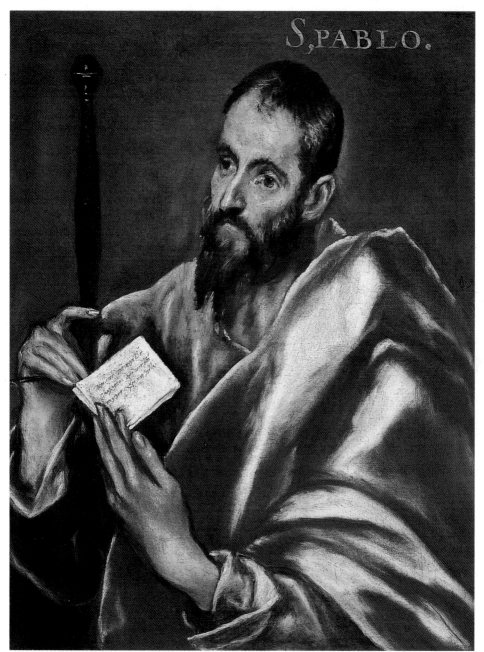

聖保羅　1600～1607年　油彩、畫布　70×53cm　私人藏

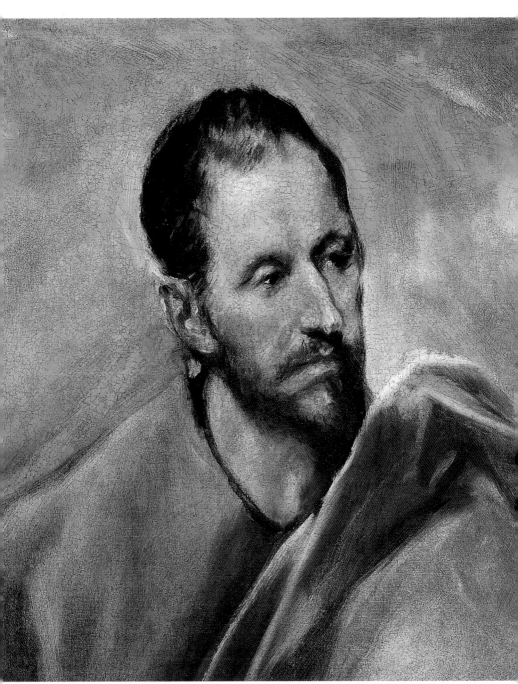

聖傑姆斯　1587～1596年　油彩、畫布　49.5×42.5cm　布達佩斯賓姆維斯提美術館藏

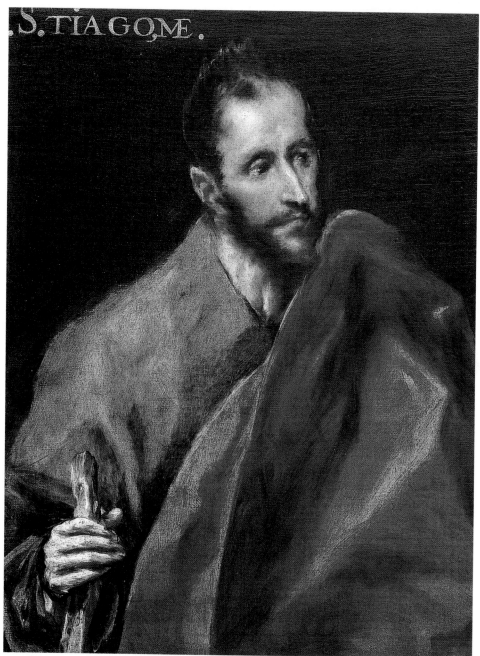

聖傑姆斯　1600～1607年　油彩、畫布　70×53cm　私人藏

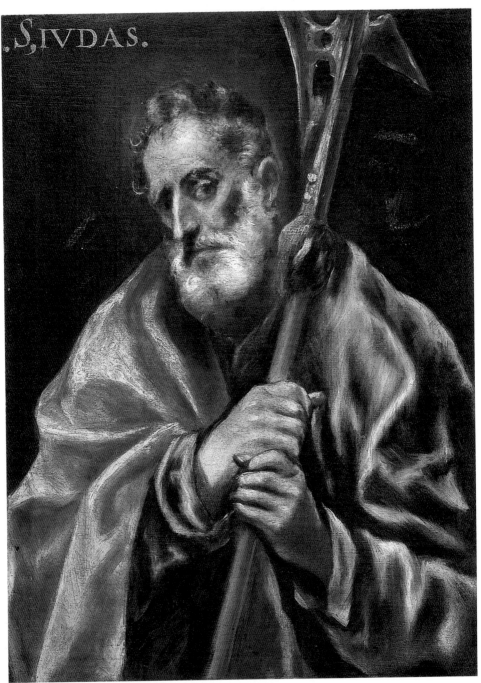

聖猶大　1600～1607年　油彩、畫布　70×53cm　私人藏

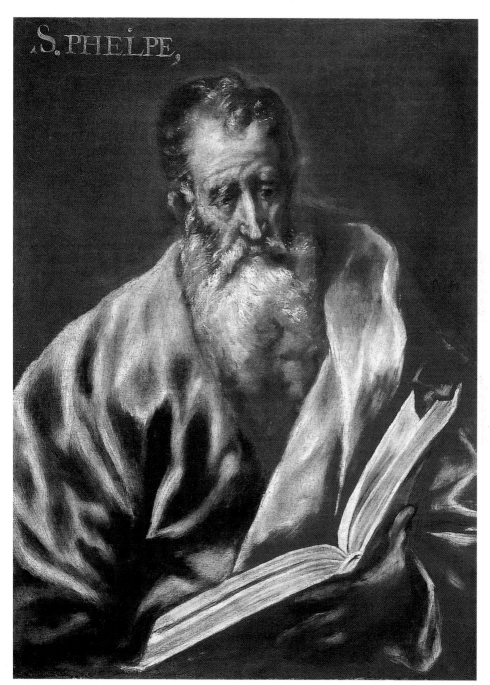

聖馬修　1600〜1607年　油彩、畫布　70×53cm　私人藏

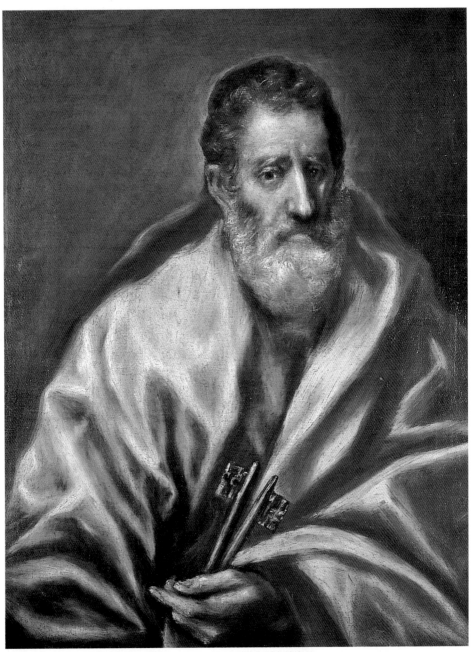

聖彼得　1600～1607年　油彩、畫布　68.5×53cm　雅典國家藝廊藏

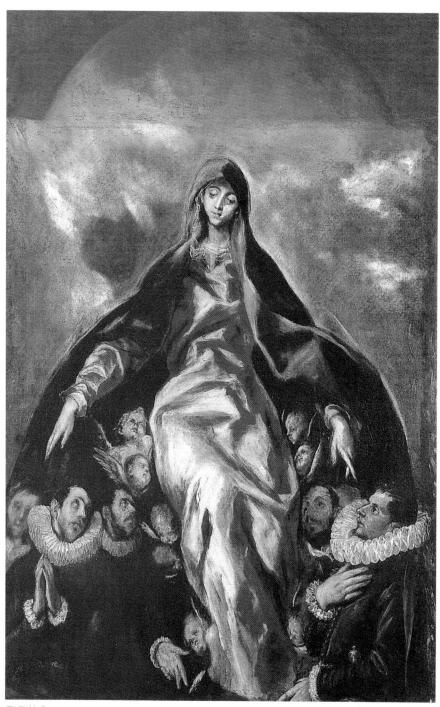

聖母慈悲　1603～1605年　油彩、畫布　184×124cm　伊里卡斯醫院藏

和的圖象，來激勵觀賞者對懺悔苦修和死亡做深度地沉思。半身立姿的聖者接受畫面左上方五道光束射在雙手雙腳和體側所烙下的印痕，聖人削尖的臉龐骨感十足，髖骨突出，背景雲彩採托雷多的特色形成個人畫風，色彩幾乎採用單色系避免分散觀眾的注意力。同這個主題屬於畫家年輕時代作品為人所知的有三幅：（一）第一幅屬於畫家蘇洛亞加（Zuloaga）所有；（二）第二幅保存於義大利拿波里索爾‧沃索拉‧班尼卡薩（Suor Orsola Benincasa）機構；（三）第三幅藏於貝爾迦莫（Bergamo）的卡拉拉（Carrara）學院。在這三幅中的場景，都是戶外並加上背景風景，而且聖法朗西斯克由弟兄萊昂陪同，天上彩雲破開，從中出現展翅天使湧瀉出金色光芒烙印在聖者身上。這項神蹟據說是發生一二二四年九月十四日艾爾維尼亞（Alvernia）山上，當時聖法朗西斯克與同伴弟兄萊昂在山上，但是萊昂正結束祈禱而退下，未能目睹神蹟的發生。這個繪畫題材在畫家整個藝術生涯中極為重要。

〈貂皮大衣仕女肖像〉畫之謎

〈貂皮大衣仕女肖像〉，這幅畫直到一八三八年在巴黎出現時，才為人所知。當時畫名為〈葛利哥之女〉（只能解釋為浪漫時代人們對藝術家私生活感興趣下的產物），直到一九○○年有學者認為可能是畫家兒子的母親。葛利哥終其一生都未婚，實在的緣由無法得知。但是兒子千真萬確是自己的骨肉，並且也將畫筆傳給了他。畫家晚年與兒子合作，去世後有幾幅未完成的畫，是兒子接手完成的。回到畫中女主角身上，雖然大多認為是賀羅妮瑪‧辜耶芭絲，但是直到現在沒有任何證明可以支持這項假設。若是母親的肖像，應當歸屬兒子所有才對，可是在兒子財產明細表中並未發現任何記載相關的畫作，所以畫中人仍是一個謎，專家們尚在研究中。葛利哥將人物描繪得極為細緻精巧，十分傳神，捕捉到內心世界的情懷和女性柔美的韻味，是一幅與其他畫作截然不同的表現手法，非常現代感。

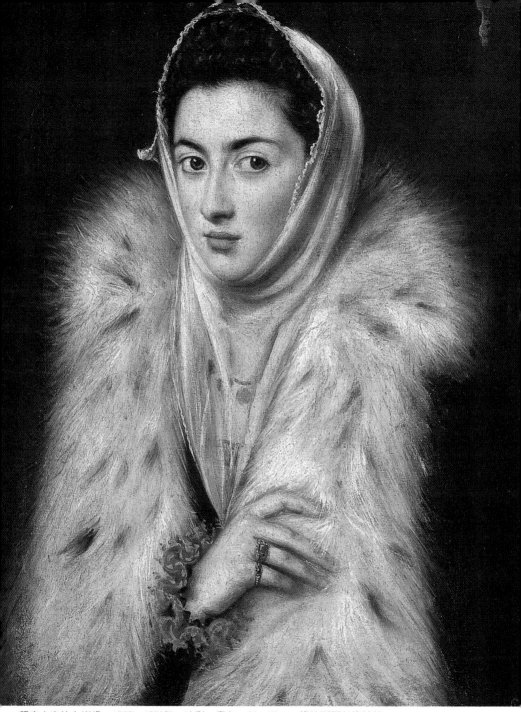

貂皮大衣仕女肖像　1577～1579年　油彩、畫布　62×50cm　格拉斯哥美術館藏

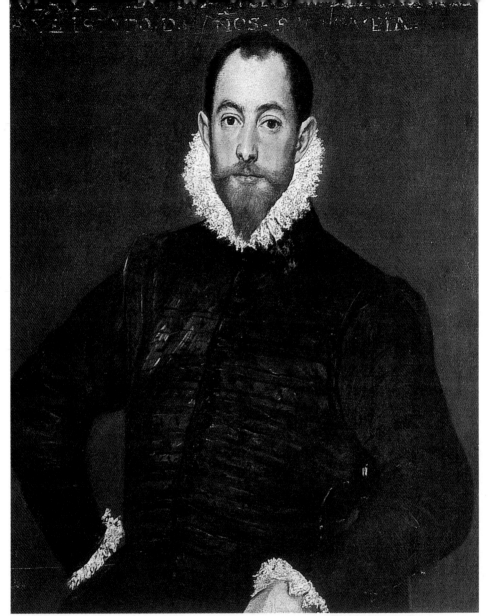

雷伊瓦家族紳士肖像　1580～1586年　油彩、畫布　88×69cm　加拿大蒙特利爾美術館藏

〈雷伊瓦家族紳士肖像〉，這幅肖像畫的典型和風格正介於另外兩幅精品之間：（一）是單獨肖像代表作〈手放置在胸前的騎士〉和（二）是集體肖像代表作〈奧卡斯伯爵的葬禮〉，至於詮釋手法則著重於內在精神勝於外在環境，與他在義大利期間所畫

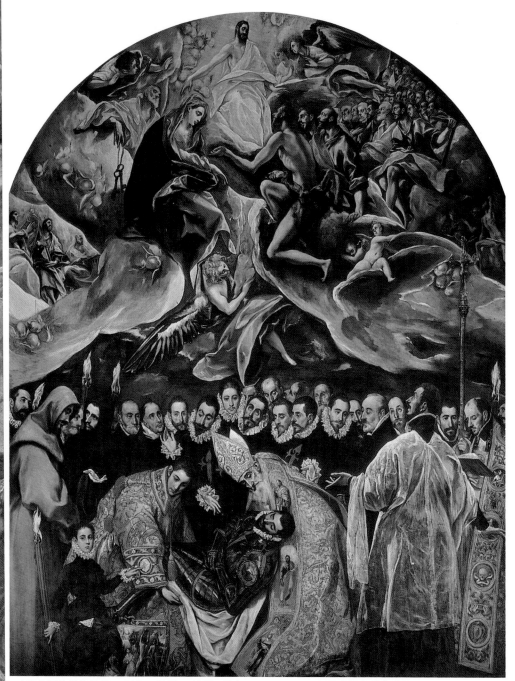

奧卡斯伯爵的葬禮　1586～1588年　油彩、畫布　460×360cm　托雷多聖多美教堂藏

孔和手部（肉體露出的部分），也正是白色皺褶領和袖口用來加強人物優雅的姿勢，可窺探出其社會階層地位及散發出驕傲和榮譽感，本畫是這階段重要代表之一。

圖見109頁

〈聖聯盟寓言〉（菲利普二世之夢），依據此畫風格的特徵介於威尼斯色彩的華麗豐富和拜占庭式的構圖和圖象，有如克里特島時期的〈三折式祭壇畫〉，可推斷是葛利哥初到西班牙時所畫，用來呈現給國王以表現他的繪畫才能。事實上，保存在倫敦國家藝廊的那幅大小為58×35cm，可能是草圖或複製品。這畫的靈感可能來自聖經新約聖保羅使徒書章節，畫中有天堂、淨化教堂、軍事教堂（人間）和地獄，畫曾掛在歷代國王墓地的小教堂，題名為〈菲利普二世的榮耀〉和〈卡洛士五世的榮耀〉（提香所畫）（當時也保存在艾爾·艾斯可羅宮）一畫相提並論。在十九世紀時，由於畫的深奧如謎而產生不同的命名。如：〈最後的審判〉、〈菲利普二世以天父之名祈禱〉，和〈菲利普二世之夢〉等等。到了一九三九～一九四○年時，一位學者布朗特（Blunt）提出畫名為〈聖聯盟寓言〉，指出在一五七一年西班牙、威尼斯和教皇形成的軍事聯盟對抗土耳其士兵，圖中央身穿黑袍跪著的是國王菲利普二世，旁邊正面高跪著的是教皇保祿五世，背向觀眾披著黃色披肩，領子鑲有貂皮者為古代威尼斯最高行政官，但是仍有許多疑點。最近根據專家馬里阿斯（Marias）堅稱構圖中明顯末世學的涵意，又再度稱此畫為〈菲利普二世的榮耀〉，葛利哥畫此圖時，極可能只是因為提香先前畫過〈卡洛士五世的榮耀〉引發他也呈現一幅國君正等待最後的審判，或者正欣賞著他個人的審判。

〈聖卯黎奚歐殉教圖〉，聖卯黎奚歐確有其人，是一四二九年成立的軍團首領之一，來對抗異教徒的，但至於事件的發生就不知是真實或杜撰的，有些人認為是借取另一位聖卯黎奚歐與其他六千多位軍團士兵類似殉教情形的版本，傳聞發生在三世紀末早先基督教傳播時期。葛利哥將殉教故事的最高潮放在第二場景，而把主要場景放在聖卯黎奚歐正在勸戒說服同伴們堅持信守對耶

聖卯黎奚歐殉教圖
1580～1582年
油彩、畫布
448×301cm
艾爾·艾斯可羅修道院藏
（右頁圖）

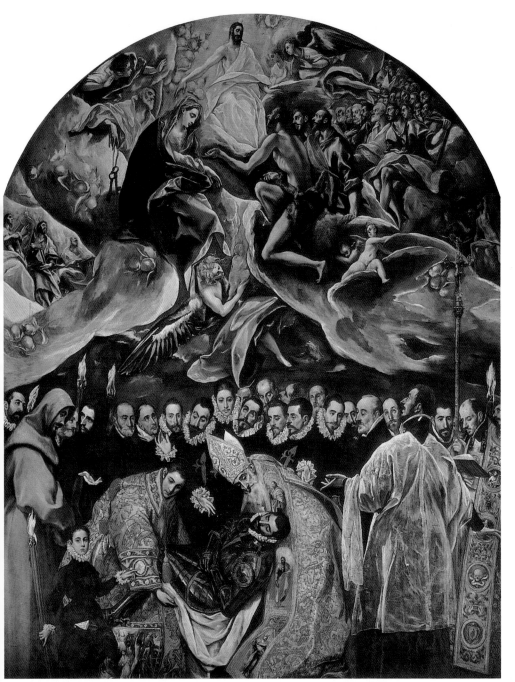

奧卡斯伯爵的葬禮　1586～1588年　油彩、畫布　460×360cm　托雷多聖多美教堂藏

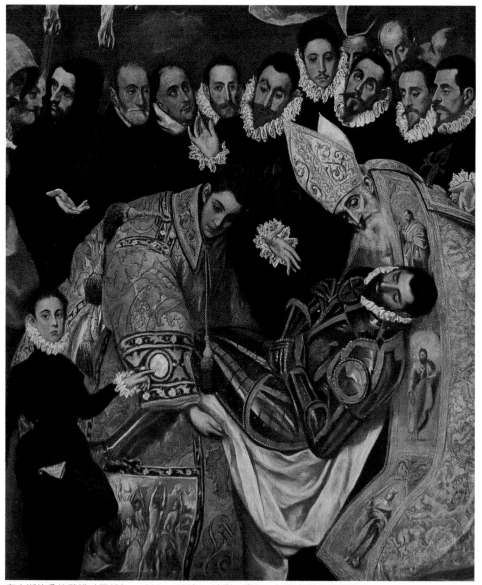

奧卡斯伯爵的葬禮（局部）　1586～1588年　油彩、畫布　托雷多聖多美教堂藏

的肖像相反，如：〈克羅比歐肖像〉（一隻手持畫冊，另一手指著其中的細密畫，背景窗口框著戶外風景）。在這段時期，畫家習慣以中性暗色背景來突顯半身人像，視線直視觀眾，臉龐呈正面或四分之三面。主要採棕褐色和黑色樸素的色調，光線落在臉

信仰的寓言（菲利普二世之夢）　1577～1580年　油彩、畫布　140×110cm　艾爾‧艾斯可羅修道院藏

孔和手部（肉體露出的部分），也正是白色皺褶領和袖口用來加強人物優雅的姿勢，可窺探出其社會階層地位及散發出驕傲和榮譽感，本畫是這階段重要代表之一。

〈聖聯盟寓言〉（菲利普二世之夢），依據此畫風格的特徵介於威尼斯色彩的華麗豐富和拜占庭式的構圖和圖象，有如克里特島時期的〈三折式祭壇畫〉，可推斷是葛利哥初到西班牙時所畫，用來呈現給國王以表現他的繪畫才能。事實上，保存在倫敦國家藝廊的那幅大小為58×35cm，可能是草圖或複製品。這畫的靈感可能來自聖經新約聖保羅使徒書章節，畫中有天堂、淨化教堂、軍事教堂（人間）和地獄，畫曾掛在歷代國王墓地的小教堂，題名為〈菲利普二世的榮耀〉和〈卡洛士五世的榮耀〉（提香所畫）（當時也保存在艾爾·艾斯可羅宮）一畫相提並論。在十九世紀時，由於畫的深奧如謎而產生不同的命名。如：〈最後的審判〉、〈菲利普二世以天父之名祈禱〉，和〈菲利普二世之夢〉等等。到了一九三九～一九四〇年時，一位學者布朗特（Blunt）提出畫名為〈聖聯盟寓言〉，指出在一五七一年西班牙、威尼斯和教皇形成的軍事聯盟對抗土耳其士兵，圖中央身穿黑袍跪著的是國王菲利普二世，旁邊正面高跪著的是教皇保祿五世，背向觀眾披著黃色披肩，領子鑲有貂皮者為古代威尼斯最高行政官，但是仍有許多疑點。最近根據專家馬里阿斯（Marias）堅稱構圖中明顯末世學的涵意，又再度稱此畫為〈菲利普二世的榮耀〉，葛利哥畫此圖時，極可能只是因為提香先前畫過〈卡洛士五世的榮耀〉引發他也呈現一幅國君正等待最後的審判，或者正欣賞著他個人的審判。

〈聖卯黎奚歐殉教圖〉，聖卯黎奚歐確有其人，是一四二九年成立的軍團首領之一，來對抗異教徒的，但至於事件的發生就不知是真實或杜撰的，有些人認為是借取另一位聖卯黎奚歐與其他六千多位軍團士兵類似殉教情形的版本，傳聞發生在三世紀末早先基督教傳播時期。葛利哥將殉教故事的最高潮放在第二場景，而把主要場景放在聖卯黎奚歐正在勸戒說服同伴們堅持信守對耶

圖見109頁

聖卯黎奚歐殉教圖
1580～1582年
油彩、畫布
448×301cm
艾爾·艾斯可羅修道院藏
（右頁圖）

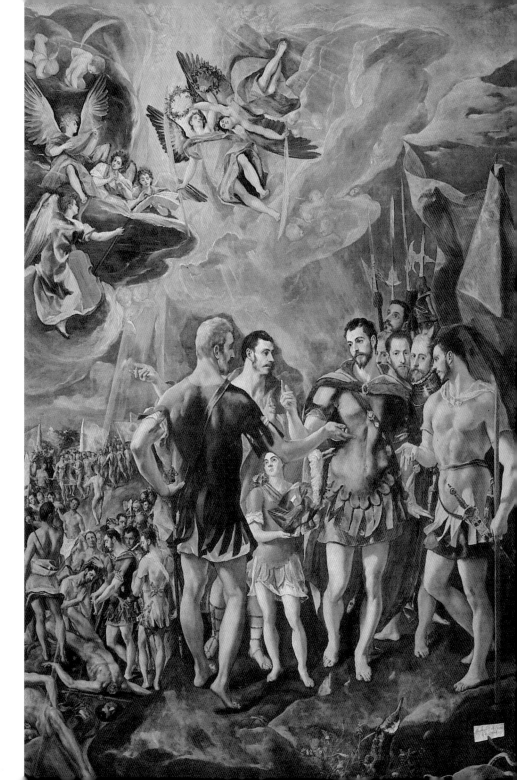

穌忠誠的信仰，正說著：「我們有武器在手上，但我們不抵抗，我們寧願犧牲性命而不願屠殺生靈。我們是君主的士兵，這是千真萬確的事實。但同時我們也是上帝的僕人。」士兵們不但不畏懼，反而欣喜地排隊將頭首送上刑場。第一場景呈現的是「做決定」，第二場景是「殉教現場」，更遠的場景是「等待殉教」，這是一種敘述性的構圖佈局，有著連續的情節在其中。可惜不受當時國王菲利普二世的賞識。雖仍付以重金，但卻沒有掛在原本要放置重要的地方。天上有一群天使正彈奏著音樂，有的拿著桂冠和棕櫚葉準備為殉教者加冕。還有一些半透光體的小天使飛翔在雲彩之間，金黃的光芒（象徵上帝化身），從綻開的彩雲中射下強烈的光束，將天上與地上人間連接起來。在地面上的處理，背景遠方概略地描繪岩石地，隱約可見托雷多城郊外別墅，畫家慣用這樣扼要簡單的畫法來表現自然景觀本質的精神，以取代寫實逼真的風景。近景中有被砍斷的樹頭和幾朵充滿生命活力的花朵，暗喻復活的象徵意義；旁邊畫著一塊石頭和一條蛇，也許是象徵教堂和提醒基督徒該有的明智謹慎。還有一群當代穿盔甲的騎士在主角聖卯黎奚歐和紅色旗幟之間，一個人頭高過另一個或穿插其間的人群組，稍後在〈掠奪聖袍〉和〈奧卡斯伯爵的葬禮〉會再度見到，這樣的人群穿著「現代」，目光注視著觀眾，像集體肖像畫，出現在奇跡現場但並不直接參與，這是義大利繪畫慣例手法。

　　葛利哥採用它主要有兩種觀念傳遞的目的：（一）是邀請觀眾親臨現場欣賞，引出更深層的意義；（二）是把畫中的事件和「當代」事實連上關係來隱射受委託畫作的環境或地方或雇主本人。在這幅作品「現代」人群組不僅出現在第一主要場景，在第二和更遠的場景一再出現，甚至有學者專家在研讀之後能辨別出是那些人的肖像。當然，在此畫中，這群騎士的出現為作品增添新一層的意義，那便是聖卯黎奚歐的犧牲對抗，有如菲利普二世所扮演的角色，身為天主教信仰的首領，必須面對宗教改革路德新教派持異端者。葛利哥花兩年時間巧思構圖，以理性的考量勝

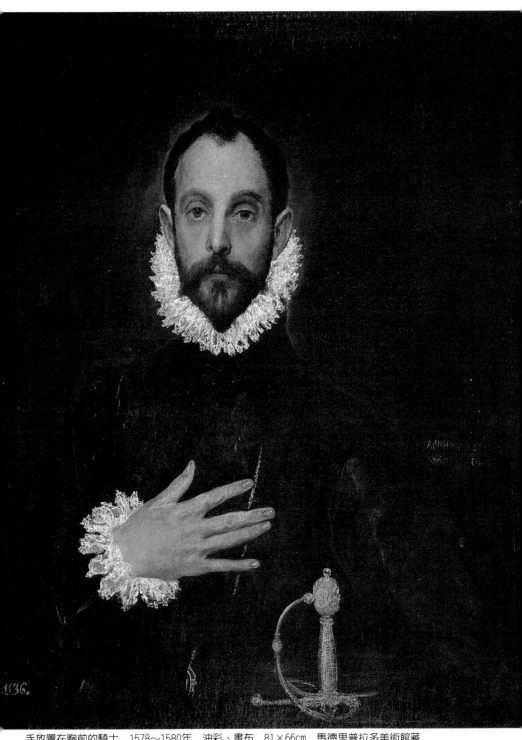

手放置在胸前的騎士　1578～1580年　油彩、畫布　81×66cm　馬德里普拉多美術館藏

過感性的情懷，不料估計錯誤國王的需求，據親耳聽到國王評論的神父席庫恩薩（Siguénza）記載：「這些聖者們的畫法，讓人不會想在他們面前祈禱。」國王要的是簡單明瞭的畫面，一眼就看懂並且直達人心的畫，而且不要有不當的閒雜人士出現在歷史事蹟，該保有它故事的真實性。後來國王委託另一名畫家辛辛那托（Cincinnato），將聖人被砍頭的現場做第一近景，天上出現上帝本尊，但是付的款比付給葛利哥的少三分之一。葛利哥卻打錯算盤，他嘔心瀝血運用高超的技法、威尼斯的色彩、義大利的短縮法、形式主義的對角線畫天上和人間、米開朗基羅或拉斐爾式的人體解剖描繪，在在設想這位喜愛義大利藝術的國王品味，並加上充滿人文思維與涵養的內在深刻寓意，沒有血淋淋的場景，卻得不到國王的青睞，對當時的他而言，確實是一大挫折！

代表西班牙黃金時代人物肖像

〈手放置在胸前的騎士〉，這是一幅代表西班牙黃金時代人物特徵很好的肖像，劍柄很明顯地告訴我們是畫一位騎士，鑲嵌在衣服上幾乎看不清楚的珠寶和皺褶領口及花邊袖口都是極昂貴的材質，可見其社會階級之高。黑色的衣服讓人幾乎看不出身體胖瘦，尤其是在中性暗色的背景當中，更使形體差不多消失在空間。也因為如此，我們的注意力全部集中在臉孔和手上，白色的高領和袖子褶邊正好成了劃定光面的界線，靈魂之窗的雙眼成了肖像中最傳神的部分，也使得畫中人令人印象深刻，難以忘懷。

〈掠奪聖袍〉，這幅畫是為放置在托雷多大教堂聖器室中的更衣室，所以選擇這樣的主題實在最恰當不過了。當葛利哥要收這幅畫的款項時，教士會提出的質疑有二：（一）是畫面左下角的三位瑪利亞不應同時出現，與聖經福音書記載不符；（二）是不該有叫罵人群超過耶穌的頭高。三位瑪利亞分別是耶穌的母親、門徒聖地牙哥的母親和馬格達萊娜，畫家是採〈耶穌受難沉思錄〉中的版本，而且如果分析作品的話，三位瑪利亞的視線與中央人群大不相同。事實上，在畫面中有兩個不同的透視，三位女人以

圖見113頁

掠奪聖袍
1577～1579年
油彩、畫布
285×173cm
托雷多大教堂藏
（右頁圖）

114

掠奪聖袍
1577～1579年
油彩、畫布
55.9×31.8cm
紐約史坦利·
摩斯藏

掠奪聖袍
1580～1585年
油彩、畫布
165×99cm
慕尼黑私人藏
（右頁圖）

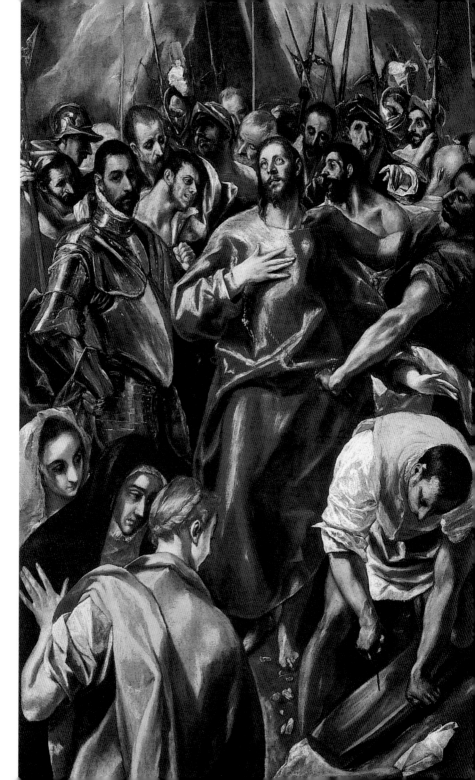

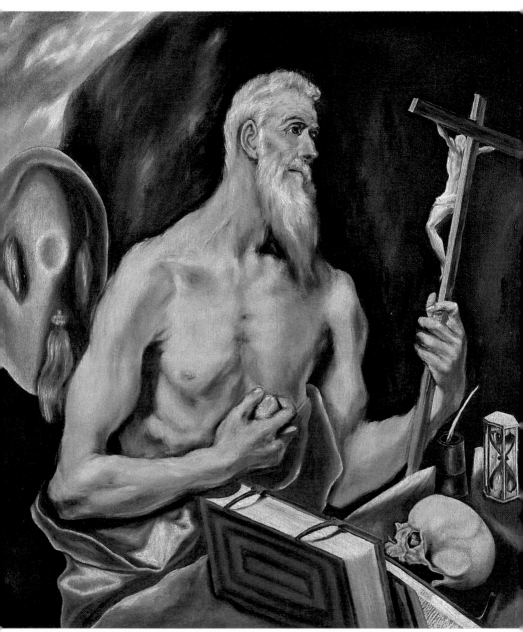

懺悔中的聖傑洛姆　1595～1600年　油彩、畫布　104×97cm　蘇格蘭愛丁堡國立美術館藏

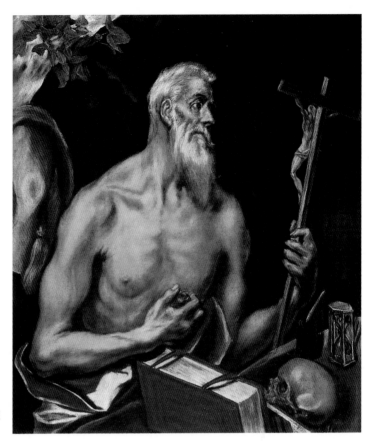

懺悔中的聖傑洛姆
1600年　油彩、畫布
105×90cm　馬德里普拉
多美術館藏

高視角度呈現，中央人群則以正面低視角度，這是形式主義的特
色。至於那大批群眾在空間上形成半圓形圍拱著耶穌（就像教堂
半圓形後殿環繞著主祭壇），但是教會仍以中世紀傳統宗教畫人
物在畫面上的比例大小高低代表其地位階級作準則，所以對畫家
提出非議。根據藝術史記述，這個題材的畫為數不多，有跡可尋
的只有二十二幅，十八幅在十五世紀，另外四幅在更早的時代。
葛利哥突破傳統，以新穎的構圖創作，並喜歡用強烈的短縮法來
畫人物，如近景彎腰低頭為十字架鑽孔的人（在〈奧卡斯伯爵的
葬禮〉再次見到）和背景中戴紅帽朝觀眾舉起手臂來吸引我們的
目光注視耶穌。還有再度穿插其他同時代的人物在畫中，這次是

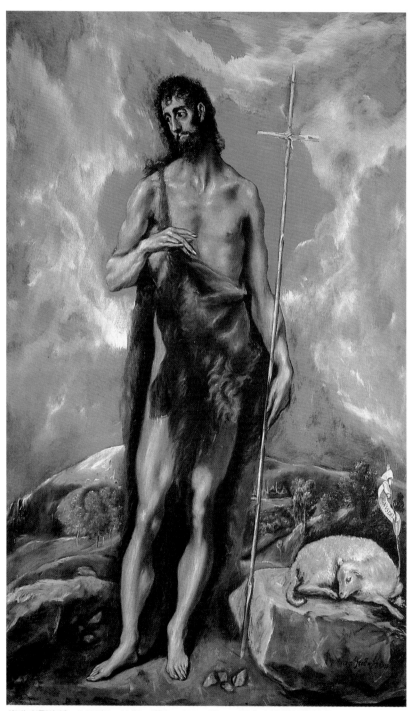

施洗者聖約翰　1600年　油彩、畫布　111×65cm　舊金山迪揚美術館藏

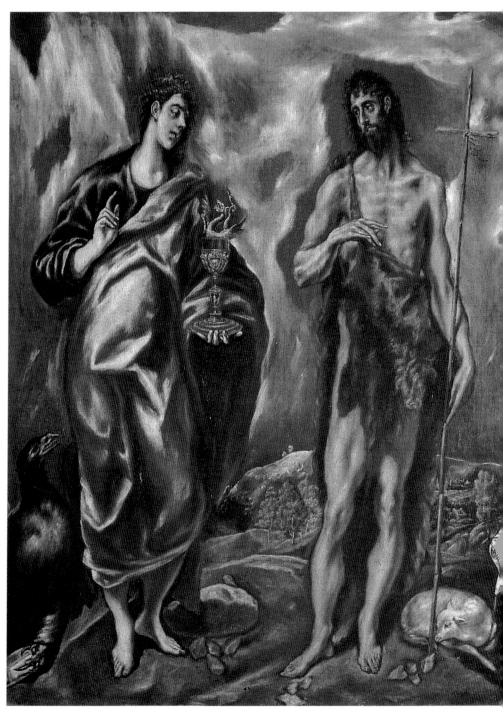

施洗約翰和福音作者約翰　1600～1607年　油彩、畫布　110×86cm　馬德里普拉多美術館藏

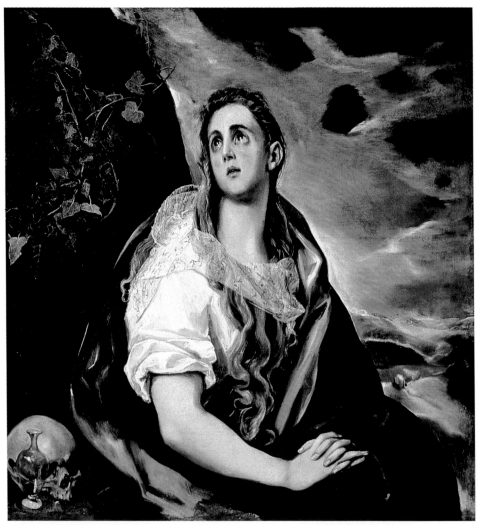

馬格達萊娜的懺悔　1577年左右　油彩、畫布　108×101.2cm　麻州沃賽斯特美術館藏

一位穿十六世紀盔甲的騎士來取代羅馬士兵。由於作品的成功，
後來陸續作了大約十七幅不同尺寸的複製品，有些是和兒子合作
的，有些是工作室協助完成的，其中很少是畫家親手所畫。此畫
成了葛利哥聞名世界的作品之一。

　　〈馬格達萊娜的懺悔〉，馬格達萊娜是從良的妓女，坦承罪過
和懺悔苦修過教徒生活的象徵。以這樣的德行，她的畫像非常具
有激勵作用的潛力，和〈聖彼得的眼淚〉及〈懺悔中的聖傑洛姆〉

圖見118、119頁

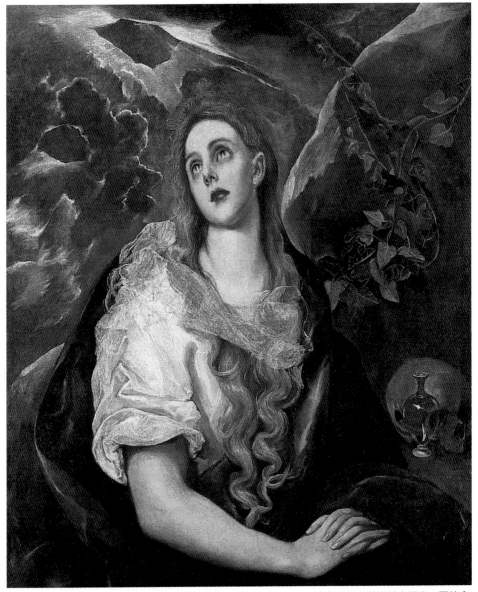

馬格達萊娜的懺悔　1580～1586年　油彩、畫布　104.6×84.3cm　密蘇里州堪薩斯城奈爾森‧亞特金斯（Nelson-Atkins）美術館藏

都相當受到宗教改革新教派的喜愛。葛利哥終其一生畫下不少馬格達萊娜，總共可以歸納出五種典型來，並且毫無疑問的，這些典型都來自威尼斯大師提香在一五六〇至一五六五年間相同題材

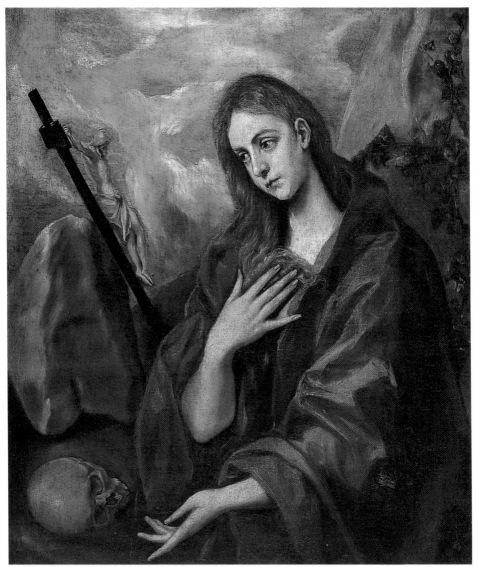

馬格達萊娜的懺悔　1587～1596年　油彩、畫布　109×96cm　巴賽隆納西賀斯市可費拉美術館藏

的畫，如：採比半身稍大立於植物蔓生的大岩塊前，背景的另一半可見遠方的景致，最具特徵方面的是視線仰望天上，金黃的秀髮捲曲，而長垂過頸及胸部或形成香水瓶狀（如畫面右邊）。但是，葛利哥還融入一些創新、不同於提香的自然寫實那麼乏味和普通。他將這位女聖人的姿態面容和舉止賦予高貴的精神在其

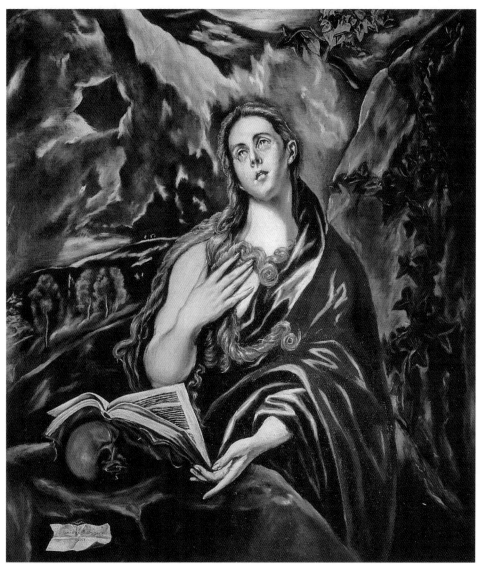

馬格達萊娜的懺悔　1607年　油彩、畫布　118×105cm　私人藏

中。第一種類型的馬格達萊娜，如今可在布達佩斯美術館見到，
一五七六至一五七七年間畫的，背景風景還有威尼斯派的影子，
女聖人面前擺有一本書和骷髏頭，左手往前伸向書和骨頭，右手
放在半裸的胸前。接下來另一種類型今日收藏於沃賽斯特
（Worcester）美術館，約在一五七七到一五八○年間所畫，女聖

馬格達萊娜的懺悔　1576～1577年　油彩、畫布　156.5×121cm　布達佩斯國立美術館藏

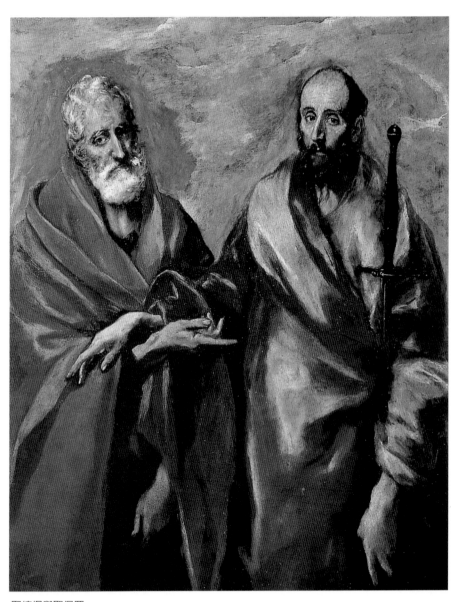

聖彼得與聖保羅
1600年
油彩、畫布
118×90cm
巴賽隆納國家美
術館藏

人是神迷狀，雙手十指交錯放在腿上，長捲的秀髮，衣袍和頭巾蓋住胸部，還有一隻香水瓶和骷髏頭，左後方有大塊岩石，和女聖人頭部方向延伸成對角線，構圖顯得靜謐祥和。至於堪薩斯城這幅是沃賽斯特美術館那幅加工重新製作，兩幅構圖明顯的不同是背景的大岩石換到右邊，人物的描繪和植物的葉子都完全相

同。有些評論認爲堪薩斯的這幅比較「巴洛克」（比較戲劇性和充滿動態），事實上，背景風景已經消失，天上彩霞更具戲劇效果，人物看起來巨大些而且比較接近觀衆，色彩方面也較樸素嚴謹，光線的明暗面較強烈，畫中人的面貌看得更清楚，更能感受到內心感動的傳達。這幅畫在技巧上和色調的運用已遠離了威尼斯的影響。應該較沃賽斯特那幅畫晚幾年。

刻畫宗教改革的畫作

〈聖彼得的眼淚〉，這幅畫的主題是宗教改革後，十六世紀末才開始流傳的內容，描述聖彼得三次否認耶穌後，傷心難過悔恨淚流。新教徒們攻擊聖彼得，認爲他是一位叛徒，相反地，天主教徒們則覺得聖彼得經過懺悔苦修，已經彌補罪過，同時顯示出經過告解救贖，任何重大的過錯都可以被天主原諒。依照義大利的傳統慣例，葛利哥總是讓聖彼得穿藍色的長袍披黃色的長巾，雙手十指交錯緊握胸前，兩眼淚汪汪地凝視天上，坦承自己的軟弱罪過而乞求寬恕，兩手臂粗獷強壯，顯示他以前從事打漁的行業。在左後方遠景中，出現著天使守護著耶穌復活後留下的空棺，而馬格達萊娜則手持香精瓶，本欲前去爲聖體塗香油，卻驚恐地回來告訴聖彼得耶穌復活的消息。畫家將兩個不同時間發生的場景結合在同一個畫面：聖彼得在天破曉前，也是耶穌釘十字架前，背叛祂三次，之後覺得懊悔萬分；然後是馬格達萊娜在耶穌復活後發現空棺。這幅畫的成功可以從十七幅大同小異的複製品中得到證明。其中有五幅確定是畫家的親手筆，其餘皆由工作室協助完成的。分別在：英國鮑伊美術館，加州聖地牙哥藝廊，華盛頓菲利普紀念（Phillips Memorial）藝廊，托雷多塔維拉（Tavera）醫院和奧斯陸納斯尤納（Nasjonal）藝廊。還有稍後要介紹同主題一幅一九九七年才修復好的〈聖彼得〉在墨西哥索瑪亞（Soumaya）美術館。

〈聖約翰福音目送聖母升天〉是一個特別引起十七世紀西班牙繪畫很大回響的主題，其後並成爲其他國家畫派的典範。畫面

圖見133頁

聖彼得的眼淚　1580〜1586年　　油彩、畫布　108×89.6cm　　英國鮑伊（Josephine & John Bowes）
美術館藏

　　　左下方背向觀眾的是聖經〈啓示錄〉的作者：聖約翰福音，純潔
的聖母出現在大雲團之中，小天使們的頭在腳下支撐著，兩位音
樂天使彈奏著豎琴和詩琴陪伴在兩旁，頭頂上有一群展翅的小天
使們環繞成的頭冠，更上方是代表聖靈的鴿子。下方的風景根據
學者布朗（Brown）的研究，葛利哥是第一位將一些寓言象徵組
合成幻想式景致的畫家，其中有天堂的門：一幢古典式的門面，

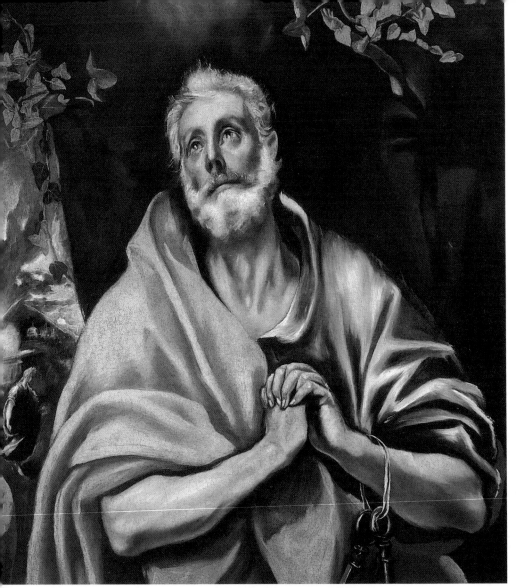

聖彼得的眼淚　1587～1596年　油彩、畫布　97×79cm　墨西哥索瑪亞美術館藏

上有三角門牆，還有雕塑裝飾。其後有圓形高塔，前有柏樹、雪松和棕櫚樹，右方有遠山、城牆和一座有噴泉的花園，聖母傳統象徵的玫瑰花，取自〈啟示錄〉的旭日東升，天剛破曉時分，猶有半月懸掛在灰濛的天際。此畫在一九四七和一九四八年間由普拉多美術館修復，但由於保存不當，一九九四到一九九五年間又

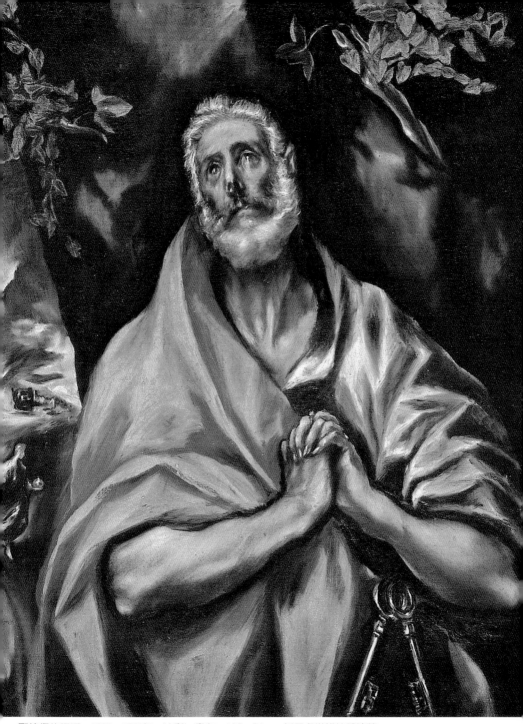

聖彼得的眼淚　1605〜1610年　油彩、畫布　102×84cm　托雷多塔維拉醫院藏

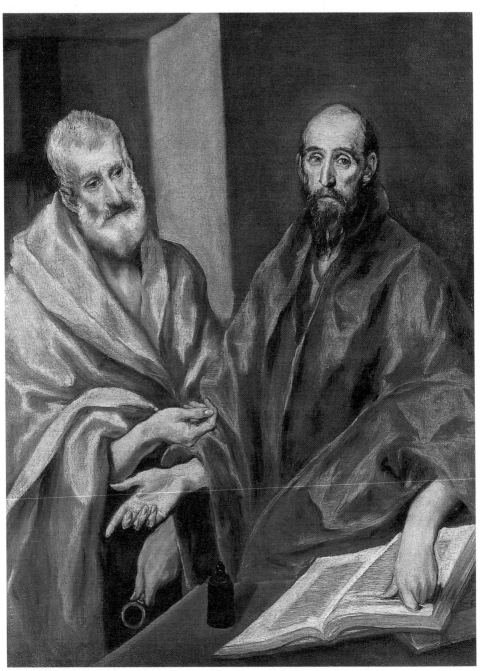

聖彼得與聖保羅　1607年　油彩、畫布　123×92cm　斯德哥爾摩國家美術館藏

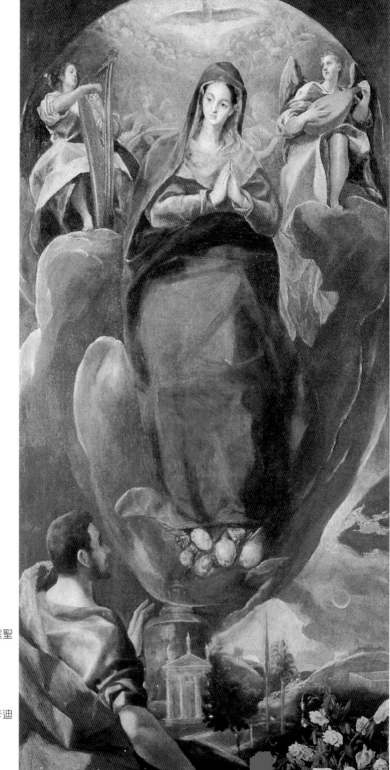

聖約翰福音目送聖
母升天
1580～1586年
油彩、畫布
234×117cm
托雷多聖雷歐卡迪
亞教堂藏

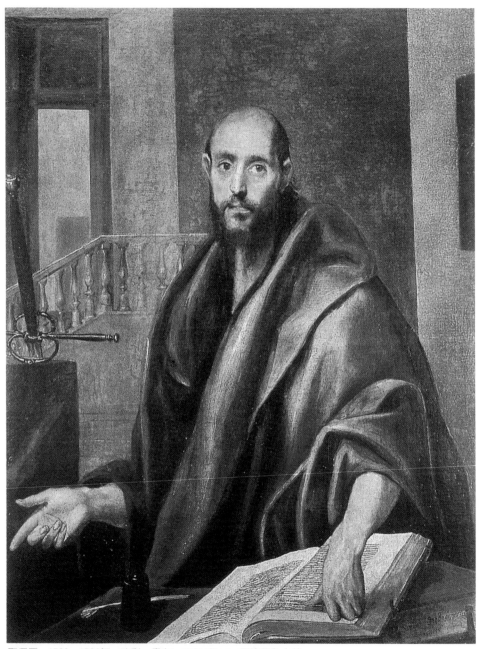

聖保羅　1580～1586年　油彩、畫布　118×91cm　馬德里私人藏

（右頁圖）聖法朗西斯克和教會弟兄萊昂對死亡的沉思　1580～1586年　油彩、畫布　155×100cm
阿爾巴（Alba）家族基金會藏

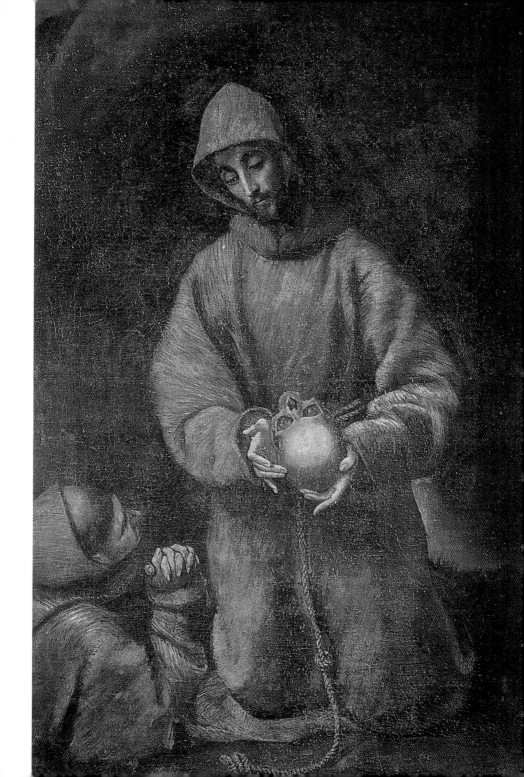

再度接受美術館的修復。

〈聖保羅〉，這是唯一一幅單獨聖像在室內的畫，背景的建築
正好用來推出人物，依照技巧和風格推斷是在〈奧卡斯伯爵的葬
禮〉之前，約稍後於〈聖卯黎奚歐殉教圖〉。在構圖方面，葛利
哥採一貫單獨肖像簡單的佈局，人物造形呈沉穩三角型，大於半
身的聖人立於一書桌前，隱射出他是一位高級知識分子，一手有
力的頂住打開的書本，另一手指向畫面左方，後有一長柄劍飾有
十字和護手環，暗示著聖人的殉教，讓我們毫無疑慮地辨識其身
分。

圖見134頁

〈聖法朗西斯克和教會弟兄萊昂對死亡的沉思〉，這幅畫是葛
利哥流傳最廣的一幅，光真蹟、複製品和贗品就達四十幅之多，
加上被製成版畫流傳，可以算是在西班牙藝術史上前所未有地受
到大眾喜愛的畫作。畫家著重在單純和能感動人心的圖象，強調
對稍縱即逝的生命苦修及沉思懺悔。高貴的聖法朗西斯克目光注
視著手中的骷髏頭，整幅畫的中心點和光線焦點都落在頭骨，是
畫題重心所在。

圖見135頁

近年才被發現的底稿小畫

〈聖法朗西斯克接受烙印〉和葛利哥同時代的畫家兼藝術理
論家在《繪畫藝術》一書中寫道，當一六一一年到托雷多拜訪葛
利哥時，「看到許多泥塑的小人物做爲他（葛利哥）畫作的模特
兒，並且他的兒子還展示一些比原畫小幅，做爲底稿留存著、參
考用的小畫」。在一六一四年畫家的遺產明細中，就有五幅標示
著〈小聖法朗西斯克〉，而這些小畫一直不爲人知，直到近年才
被發現。這一幅便是其中的一小幅，比前面我們看過的璜·阿貝
羅收藏的那幅稍晚一些。關於這一幅畫的資料並不多，直到一九
五〇年才第一次被記錄下來。

〈聖家、聖安娜和聖小約翰〉，這主題是彰顯畫家創新傳統的
題材能力最好的範例之一，他創下至少有兩種這類典型的畫題，
大約開始於一五八〇年代，第一類型今屬於紐約拉丁社團所收

聖家、聖安娜和聖小
約翰　1585年
油彩、畫布
178×105cm
托雷多聖雷歐卡迪亞
教堂藏（右頁圖）

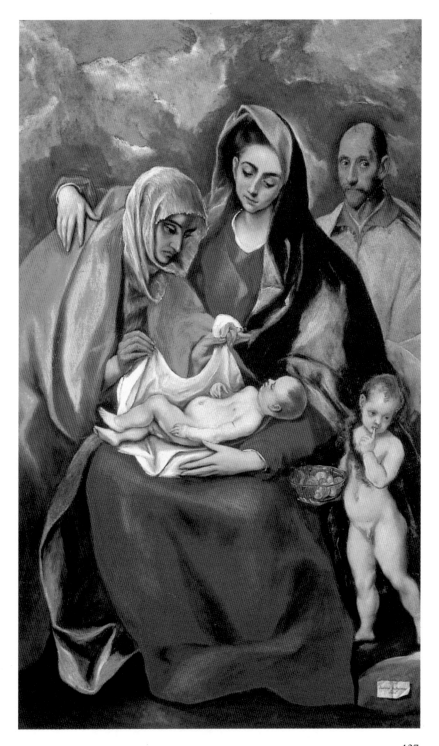

137

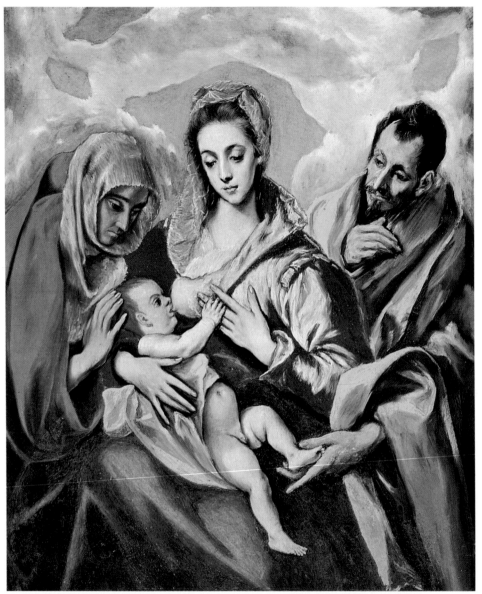

聖家、聖安娜和聖小約翰　1590～1595年　油彩、畫布　127×106cm　托雷多塔維拉醫院藏

藏，加上聖母瑪利亞的丈夫聖荷西，約在一五八○～一五八六年
間所作，這時期葛利哥畫下一系列最美、最感性及令人心怡的聖
母像。第二類型就是我們現在看到的這幅，構圖中感受到喜悅、
寧靜祥和的氣氛，不像另一幅籠罩著小耶穌未來將受難的隱憂。

138

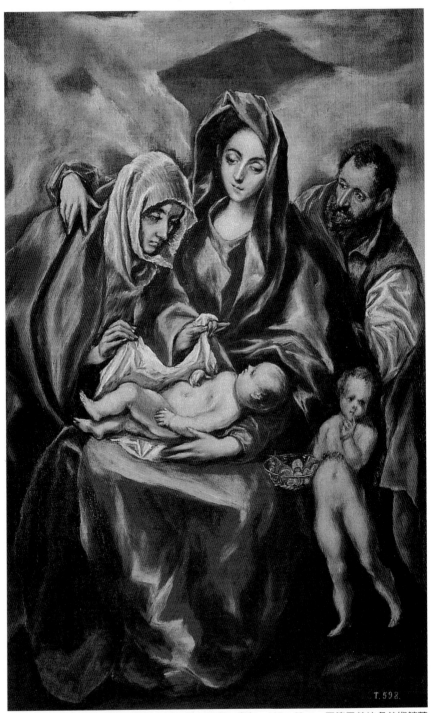

聖家、聖安娜和聖小約翰　1595～1600年　油彩、畫布　107×69cm　馬德里普拉多美術館藏

在這兒熟睡的聖嬰在裙兜上，聖母的母親聖安娜正彎下身拉著白色的小被單，右邊站著光身子的聖小約翰一手拿著盛水果的器皿，左手食指放在嘴唇上示意保持安靜，在後方的聖荷西是在一九八二年修復畫時才令人驚訝地發現他的存在。更令人訝異的是，人物寫實的描繪和現代服裝的穿著與畫面場景顯得格格不入，學者們認為這是由於畫家想要塑造一個年輕、強壯守護者的新形象，有別於傳統老邁的聖荷西。也有人認為這是畫家本人的肖像，後來因畫家本人覺得畫得不滿意，所以將它塗去，但也有別的看法，以為這畫原本是要掛在聖安娜醫院的祭壇畫，因此塗去聖荷西，避免搶走聖安娜主角的地位。至於〈聖家和聖安娜〉這畫是紐約拉丁社團那幅的加工再製，聖荷西扮演聖嬰守護人的角色更明朗化，畫面上六隻手姿勢各異、饒富趣味，像所有的「聖家圖」一樣只見部分天上雲彩，不見地上景物，無法辨識所在地。聖母柔美理想化的容貌是畫家筆下女性理想美的典型，奇怪的是畫家自此從未再重複畫，除了今日在布達佩斯美術館的複製品外。倒是聖雷歐卡迪亞（Leocadia）教堂那幅後來又再畫，現在分別藏於哈特佛德（Hartford）的瓦茲沃斯‧安提尼耶姆（Wadsworth Athneaeum），華盛頓的國家美術館和馬德里普拉多美術館。

　　〈醫生肖像〉，畫家筆下呈現一位年長者卻精神奕奕，左手大拇指上的戒環正表明醫生的身分，雖是偏向理想化的肖像，仍不失真實充滿人性，人物的處理大膽不重視細節，類似先前看過的私人藏的〈聖保羅〉；流暢的筆觸則近似於我們現在要看的〈奧卡斯伯爵的葬禮〉，此畫為葛利哥最有名的畫，如今保存在原來委託此畫的教堂，讓作品更具意義和價值。主題的由來是奧卡斯伯爵每年都捐獻許多錢給聖多美教堂，在一三二三年去世時，聖埃斯特萬和聖奧古斯汀下凡為他埋葬的神蹟，做為提醒世人「仁慈的美德榮獲救贖」的見證。畫家在此確實地呈現奇蹟的發生。在第一近景的小孩是畫家一五七八年出生的兒子侯爾黑‧馬努耶，出生的年份寫在露出口袋的白色手帕上，男孩目視觀眾以手

圖見107頁

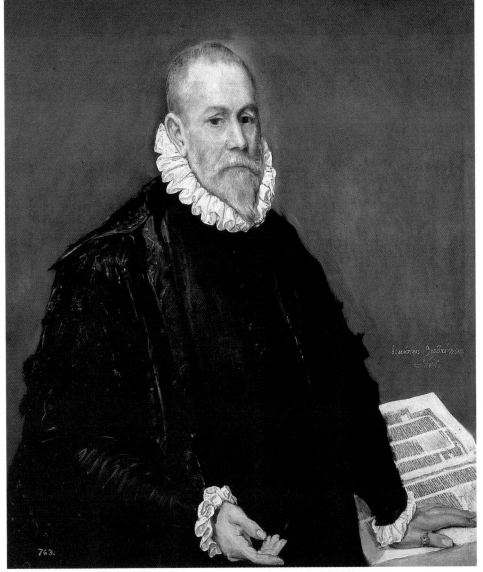

醫生肖像　1585～1589年　　油彩、畫布　93×82cm　馬德里普拉多美術館藏

勢告訴我們：「停下來看這奇蹟。」聖奧古斯汀是教堂的創建
者，聖埃斯特萬寬大長袍下襬繡有以石砸殉教的場景來辨識其身
分，在此正彎身將伯爵下葬的石棺中；最右端的神父努涅斯，身
上的披肩繡有花紋；拿著木匠矩尺代表教堂守護神的聖托瑪斯，
正誦讀著祭文。畫面中間一字排開的觀禮人群穿著現代（十六世
紀）的服飾是葛利哥獨特地將「現代」人物穿插在歷史事件中慣

用的手法，其中有許多人物已經被學者專家研讀後辨認出身分，但仍有待進一步證實，尤其是在聖埃斯特萬上方目光凝視觀眾的頭像被認爲極可能是畫家本人的自畫像，這手法是文藝復興時代藝術家們常採用的；圖上方拱形的天堂，耶穌正中而坐，聖母瑪利亞和聖約翰在雲彩裂口處兩旁等著接待奧卡斯伯爵靈魂重生天堂，介於天上與人間護送靈魂升天的天使，畫家以極喜愛的短縮法來表現，列席上帝兩側的聖人各持有易於辨認身分的器物，如：持天堂之匙的聖彼得；持矩尺的聖托馬斯；在聖母旁方舟邊的諾亞、摩西和大衛等等，甚至有學者認爲當時的國王菲利普二世也列席天上，在聖約翰後方手置胸前的那位，這是一幅構圖極複雜的作品，人間與天堂同時呈現在一個畫面，過去、現在、未來時空交錯，宗教信仰政治歷史事件混合是畫中有畫的雋永作品。今收藏於普拉多美術館的〈奧卡斯伯爵的葬禮〉下半部，可能是出自葛利哥兒子或是工作室之複製品。

理想化的〈聖母加冕〉

〈聖母加冕〉（現藏於馬德里普拉多美術館），這題材始於十二世紀在義大利和法國一帶創作的，並無記載於聖經或經外書，但從中世紀開始流行已經成爲聖母瑪利亞生平事蹟之一，並占有很重要的地位。手持皇冠的聖父、聖子和代表聖靈的鴿子，連同天使們如眾星拱月般地環繞著聖母，畫中人物次序排列是從德國畫家杜勒版畫「聖母瑪利亞生平」系列中取得靈感，但葛利哥作了許多的改變，如：人物的神態、理想化的美和和諧的氛圍都是德國藝術家作品中所缺乏的。可以肯定的是，畫家第一次畫這主題是爲達拉貝拉老教堂祭壇畫（1591～1592）所作，這幅普拉多美術館藏的被視爲是草稿圖，而且只有圖的上半部、下半部許多聖人和門徒觀禮的場景在此沒有呈現，但就以天上棉花團似的雲朵和人體身長比例愈加拉長、愈加神聖化的繪畫手法，更具有象徵與個人特色。還有一幅類似主題的油畫，如今由紐約摩斯（Moss）收藏，極可能是畫家畫這題材的最後一幅。學者們並研

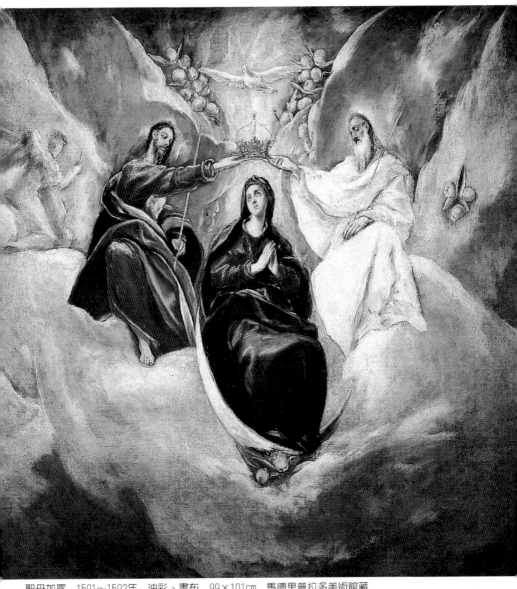

聖母加冕　1591～1592年　油彩、畫布　99×101cm　馬德里普拉多美術館藏

判紐約這幅是葛利哥為伊耶斯加教堂畫的草圖或複製品，許多小天使飛舞在橢圓構圖中，由於畫是用來高掛在教堂上方，聖父與聖子的下半身顯得龐大結實如基座，正適合從低處往高處瞻仰。

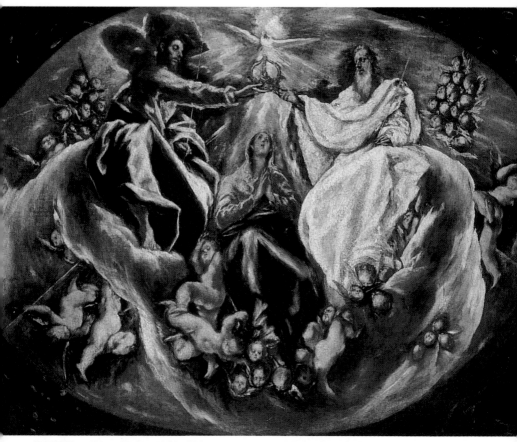

聖母加冕　1603～1605年　油彩、畫布　57×76.3cm　紐約史坦利‧摩斯藏

有待解讀的〈寓言〉

　　〈寓言〉，相同的題材如在羅馬時期的〈吹炭火點蠟燭的男孩〉我們已經探討過，根據畫家財產清單中出現的畫名〈寓言〉（西班牙諺語），學者認為中間人物是一位女性，如此正印證了俗語所說：「男人是烈火，女人是乾柴、魔鬼——來，吹⋯⋯」；也有專家認為是取自西班牙文學中的寓意，指出生命如蠟燭燃燒般地快速，實不應當放蕩於純物慾的享樂，到底作者原本要詮釋的為何？直到現在還有待解讀。

　　〈在果菜園祈禱〉，同主題在克里特島時期折疊式祭壇畫已

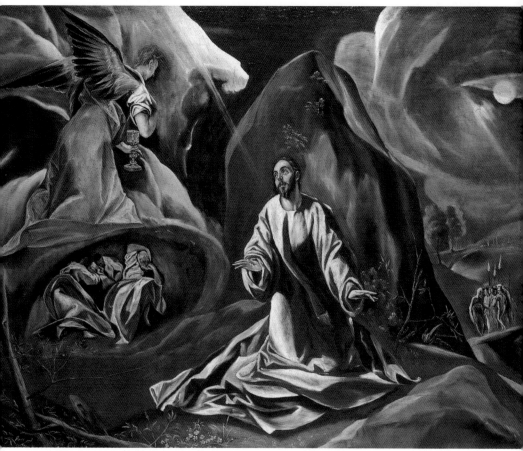

在果菜園祈禱　1587～1596年　油彩、畫布　102×131cm　倫敦國家藝廊藏

出現過，畫家綜合聖經中馬太、馬可、路加和約翰福音幾個章節
的場景，天使向耶穌獻上象徵受難的聖杯，耶穌說：「天父啊，
若我無法通過受難的考驗就別給我聖杯，否則就依照父的意旨去
行。」畫面構圖呈幾何造形，人物與衣褶的表現生硬，似乎處在
充滿岩石的不毛之地，不同於其他藝術家們所畫的果菜園景象，
一九一九年倫敦國家藝廊購買此畫，今天被列入西班牙畫派出自
葛利哥工作室的繪畫。另一幅採取直式的構圖把畫面分成上下兩
部分，今藏於安杜哈（Andújar）聖母瑪利亞教堂，在此顯得較
多植物，構圖較柔美、色調豐、自然和諧，俊美的天使幾乎重疊

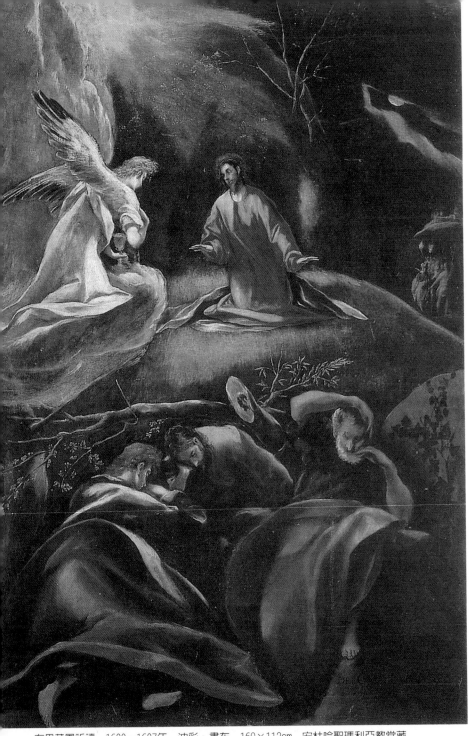

在果菜園祈禱　1600～1607年　油彩、畫布　169×112cm　安杜哈聖瑪利亞教堂藏

耶穌釘上十字架　1577～1580年　油彩、畫布
250×180cm　巴黎羅浮宮美術館藏

耶穌抱十字架　1585～1590年　油彩、畫布
105.5×78.7cm　紐約大都會博物館藏

在門徒聖約翰身上，還有相同的幾幅親手筆跡，分別在布達佩斯美術館、布宜諾斯艾利斯國家美術館和昆卡大教堂。

三幅傳世的〈掠奪聖袍〉

〈掠奪聖袍〉這種半身典型的「掠奪聖袍」還存有三幅，分別藏於布達佩斯錫姆維茲提（Szépmüvészeti）美術館、里昂美術館和卡地夫威爾斯國家美術館，後兩幅是托雷多大教堂那幅上半部的複製，顯然是出自工作室或者仿製品；前面兩幅則是原作的精簡，圍繞耶穌的人數減少，背景的彩霞有了新的表現價值和卓越性，如我們先前討論過的〈掠奪聖袍〉，葛利哥為此畫上宗教法庭的緣由，就不難想像半身像簡化的雲彩和省去地面三位瑪利亞場景的道理了，雖然在葛利哥財產清單上有記載半身耶穌的〈掠奪聖袍〉，但上面記述的尺寸與這兩幅都不符合，因此研判畫

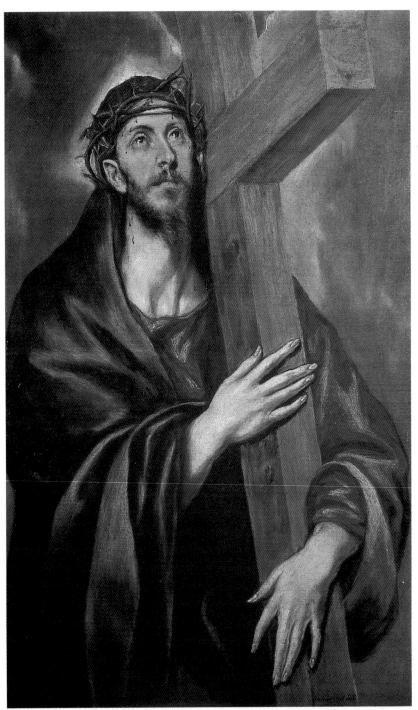

耶穌抱十字架　1587～1596年　油彩、畫布　106.5×68.5cm　巴賽隆納國家美術館藏

148

耶穌抱十字架　年代未詳　油彩、畫布　102×60.3cm　普拉多泰森美術館藏

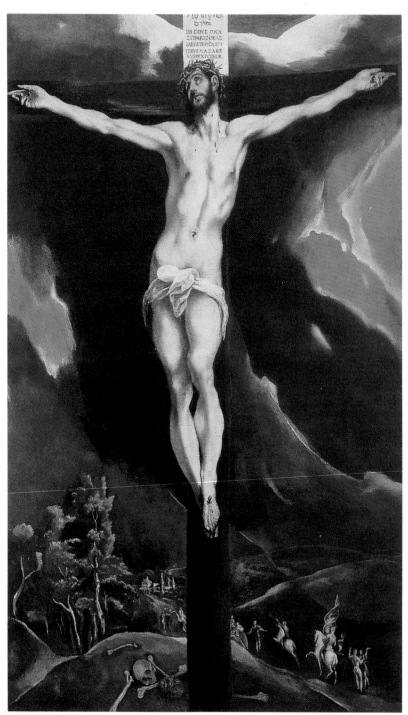

耶穌釘上十字架　1587～1596年　油彩、畫布　177×105cm　私人藏

耶穌釘上十字架　1605〜1610年　油彩、畫布　102×60.3cm　克利夫蘭美術館藏

家親筆眞蹟並未流傳到今天。

〈耶穌抱十字架〉這幅畫簡潔的畫面沒有其他雜物分散注意力，一個象徵耶穌受難接近最終的時刻。學者將這主題的畫大致分為三典型；第一類是這一幅，第二類則藏於普拉多美術館，耶穌頭上長菱形的光環明顯地大過聖容；第三類型以藏於泰森美術館為代表，耶穌的臉向左傾斜。奇怪的是很少評論有關耶穌的手是那麼地優美，葛利哥描繪人物手部的語彙令人讚賞，每個關節彎折細部，肌肉、骨頭、指甲和表皮都完美地結合；在畫面中十字架並沒有沉重的感覺，耶穌利用上坡的機會目光仰望上天，是獲救得永生希望的隱喻，而十字架成了救世主戰勝死亡的象徵。接下來的是〈耶穌釘上十字架〉，畫家最早的一幅耶穌釘上十字架還活著的畫，約在一五七七～一五八〇年間為托雷多修女修道院所作，今見於羅浮宮中，兩位不知名的人物肖像在十字架腳邊，耶穌身上沒有任何傷痕，畫家主要強調精神狀態重於生理，研判此畫靈感緣自藏於大英博物館一幅米開朗基羅的素描。現在看蘇洛亞加藏的這幅畫中十字架腳後的建築，令人聯想艾爾‧艾斯可羅王宮，而地上堆的骨頭則有三種意義：（一）根據詞源學，耶穌釘上十字架的山名為「骷髏」，可能是因為山崗形狀而命名的；（二）是象徵戰勝死神得救贖；（三）傳說亞當埋在與耶穌釘上十字架相同的山崗上，而兩副屍骨則隱射亞當和夏娃。畫家在年輕時代克里特島時期便開始描繪這類題材，在西班牙又再度創新題材，許多相似的場景出自工作室，很少是親筆跡。

圖見147～149頁

罕見名作〈耶穌頭像〉

〈耶穌頭像〉，葛利哥畫這一類作品是很罕見的，但耶穌的神態與眼神的表現皆與〈掠奪聖袍〉和〈耶穌抱十字架〉半身像息息相關，除了布拉格這幅是畫家親手筆外，還有另兩種版本出自工作室，今分別在德克薩斯的聖安東尼藝術機構和聖塞瓦斯提安市府美術館。還有大於半身的耶穌像題名為〈救世主〉。畫家在晚年畫下一系列十二位門徒、耶穌和聖母的肖像圖，這幅救世主

圖見155頁

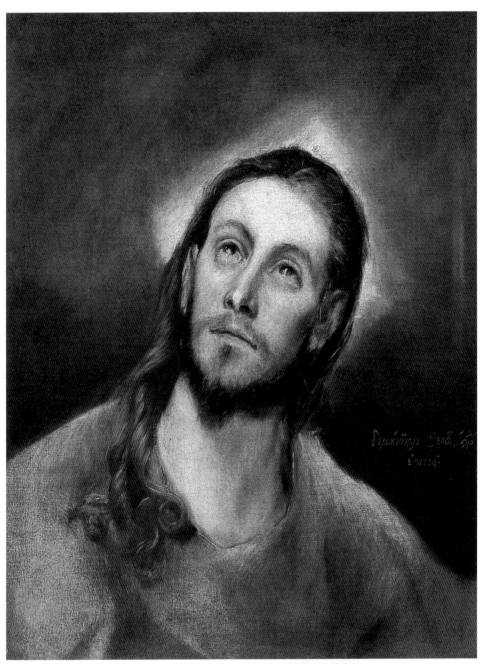

耶穌頭像　1587～1596年　油彩、畫布　61×46cm　捷克布拉格納洛尼藝廊藏

舉起右手作祈福姿態，左手放在象徵世界的圓球上，畫中光芒照耀，如約翰福音書中所言：「我是世界之光，凡追隨我的不僅不會在黑暗中行走，並且將得生命之光。」耶穌呈正面像和嚴肅神聖的表情和畫家的拜占庭思想關係密切，並有學者研讀耶穌祈福的手勢是拉丁教堂式的（不似希臘教堂將中指與大拇指緊連）。許多門徒及聖者的肖像畫在此時完成，尤其是葛利哥在畫中人物眼睛瞳孔加一道白線的特殊手法，使人物顯得淚眼淋漓、眼珠晶瑩剔透，格外有神韻。葛利哥是一位精湛的肖像畫家，從早期在義大利時期，尤其是在羅馬便以肖像畫起家，當初以一幅自畫像推薦給法尼西歐樞機主教，可惜今日已不知下落，還好尚能欣賞到他為克羅比歐這位藝術庇護者留下的肖像。

在托雷多時期除了〈貂皮大衣仕女像〉是細緻的精品，更不能不提〈手放置在胸前的騎士〉；晚年一幅〈老紳仕肖像〉可能是自畫像，畫家採一貫簡單樸素的肖像畫風，暗色中性的背景使焦點完全集中在主角臉部，稍後一幅〈畫家的肖像〉，推測是畫家為兒子所作的肖像；尚有為許多當代文人雅士、主教修士留下畫像，如〈紅衣主教〉、〈法國的聖路易士〉、〈帕拉維其諾（Paravicino）修士〉等等，同時也不忘為他的第二故鄉畫了〈托雷多景觀〉。從這幅畫讓我們瞭解到葛利哥對風景描繪的天才，並且再次顯示他在當時的突出卓越，並在西班牙繪畫中的獨樹一幟。這種純風景的題材，早期在克里特島已有〈西奈山景觀〉的出現，這是他個人對風景主題的偏好傾向，另外加上對傳統繪製地圖與威尼斯風景畫派的知識，最後則是對城市景觀的品味。畫中有現代電影銀幕的視覺效果，其中光線的運用和氣氛的營造，有如威尼斯大師喬爾喬涅（Giorgione）的〈暴風雨〉，事實上，畫的正是托雷多道地的春天景象和天氣。這幅畫在二十世紀初扮演著很重要的角色，使得葛利哥被視為西班牙精神最佳詮釋者和第一表現主義畫家。還有一幅現存於托雷多葛利哥美術館〈托雷多景觀和平面圖〉，從高處遠方望向城市，城牆環繞著整座古城，畫家添加了四項具有重要特殊意義的成分在畫中，（一）托

圖見161頁

圖見76頁

圖見77頁

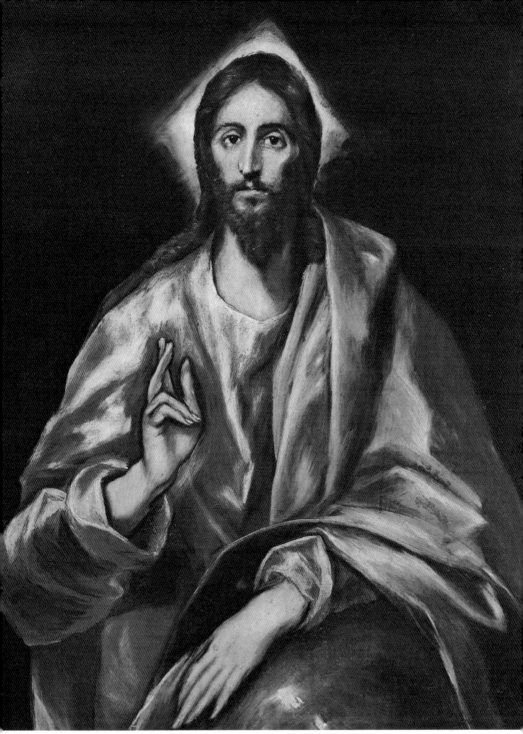

救世主　1608～1614年　油彩、畫布　108×81cm　托雷多葛利哥美術館藏

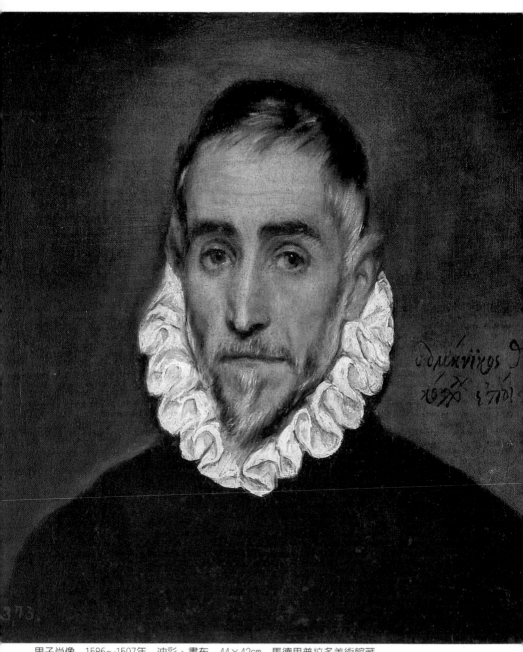

男子肖像　1586～1597年　油彩、畫布　44×42cm　馬德里普拉多美術館藏

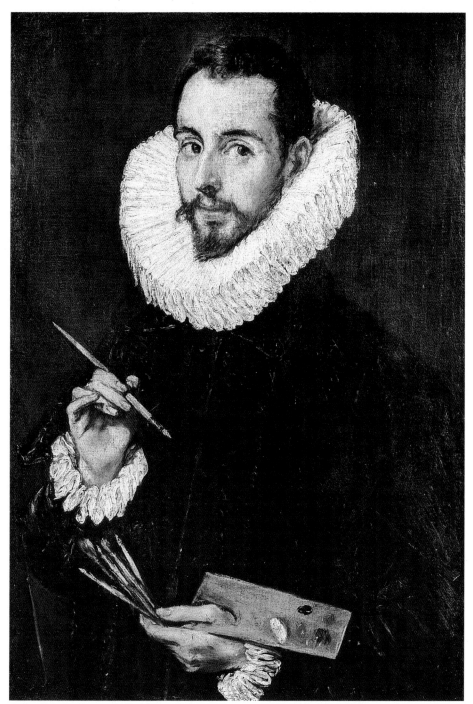

畫家的肖像　1600～1605年　油彩、畫布　81×56㎝　塞維利亞國立美術館藏

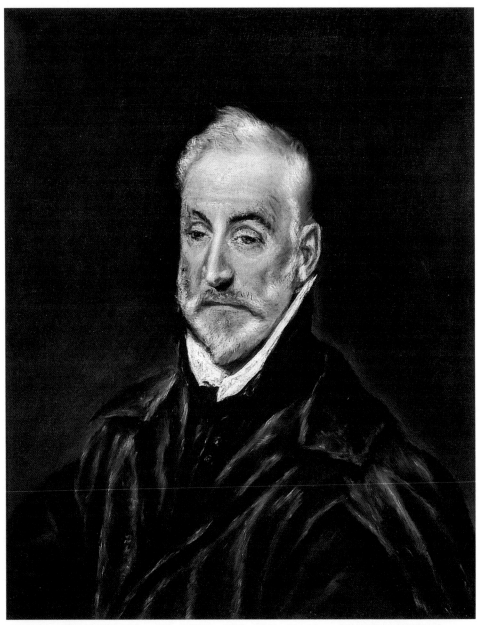

安東尼奧・柯瓦拉比斯的肖像　1602〜1605年　油彩、畫布　68×57cm　托雷多葛利哥美術館藏

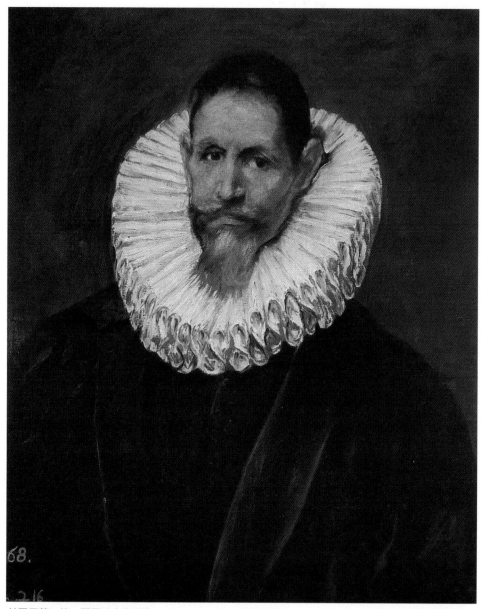

68.

赫羅尼蒙・德・西貝流士的肖像　1604〜1614年　油彩、畫布　64×54.5cm　馬德里普拉多美術館藏

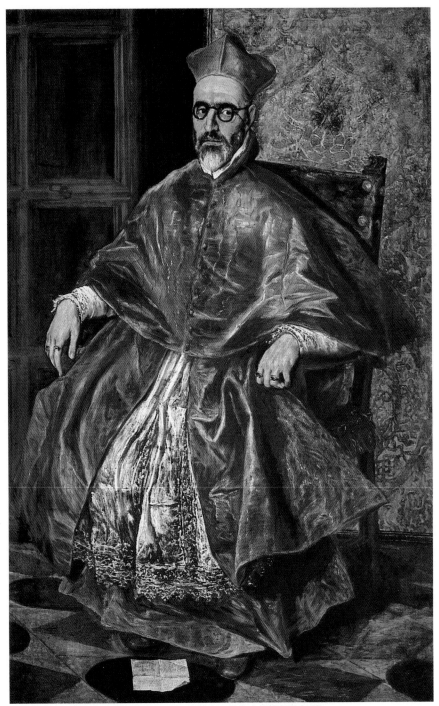

紅衣主教　1600年　油彩、畫布　194×130cm　紐約大都會博物館藏

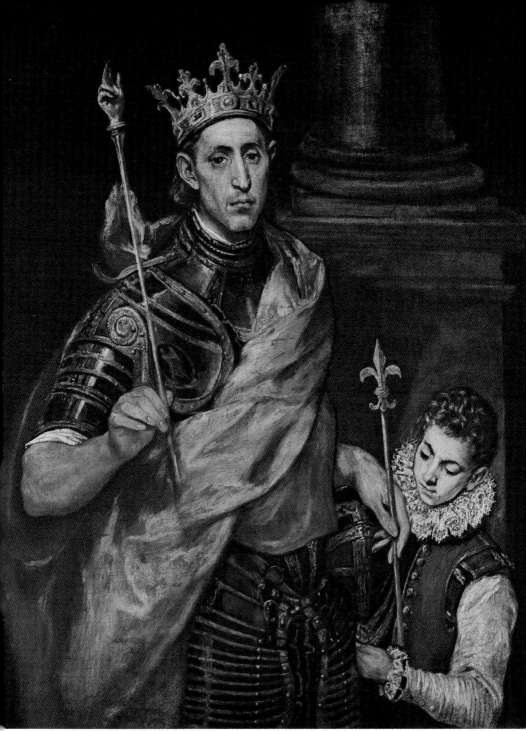

法國的聖路易士　1585～1590年　117×95cm　巴黎羅浮宮美術館藏

雷多城的平面圖來呈現正在進行重大都市改良計畫；（二）天上聖母和眾天使們正緩緩下降要為城市的守護神聖伊爾德半索加聖袍；（三）聖約翰洗禮醫院如模型般地坐落在一片雲朵上，可能是對畫作委託人也就是該醫院的經營者所作的禮讚；（四）以金色少年代表塔何河神，根據古代傳說，此河帶來金沙更富饒了城市，葛利哥綜合了許多歷史傳聞、古典文化、宗教信仰，使這充滿人文素養的古都永垂不朽！

〈牧羊人到馬槽朝拜聖嬰〉，這畫原屬於馬德里克羅鳩·德·多利亞·瑪利亞·德·阿拉岡（Cologio de Doria Maria de Aragon）教堂祭壇，此畫題深受畫家喜愛，從早先創作階段就不斷地精心描繪，葛利哥作色甚少採自然光，光源通常自畫中人物散發出來，例如這幅畫的光芒自聖嬰射散而出，拉長的人體比例，豐富的手勢語言，空間佈局深廣的構圖，畫中人物修長勻稱像火焰升騰般傳達出生命的感動，畫面呈現出具震撼力的戲劇性效果，充分呈現出個人成熟風格的特色，緣自此畫而縮減畫幅，今藏於羅馬尼亞國家美術館。稍後又有一幅藏於瓦倫西亞主教博物館，構圖做了些改變，但主旨卻始終如一，畫家對此題材喜愛的程度甚至在生命最終時畫一幅準備給自己的墓穴用，今見於普拉多美術館，在地上的人群形成一圓圈環繞著聖嬰，大家都全神貫注地看著神蹟，光線與陰影相映成輝。在聖嬰之下，一頭有彎月形角的牛隱射聖母的聖潔無邪，也許是想做為陪葬用，所以畫家將畫面營造得具有強烈戲劇性。

〈聖靈降臨〉主題奇特

〈聖靈降臨〉，這是個很奇特的主題，畫家很可能從提香畫作中得來的靈感，畫中每一位人物頭上都有一道火焰，主要的場景在上半部，構圖和技巧更見完善成熟；晚年對聖母相關題材愈多描繪。

現藏普拉多泰森美術館的〈聖母領報〉，可視為今藏於普拉多美術館的草圖。根據藝術史學家巴契克寫道：「葛利哥習慣留

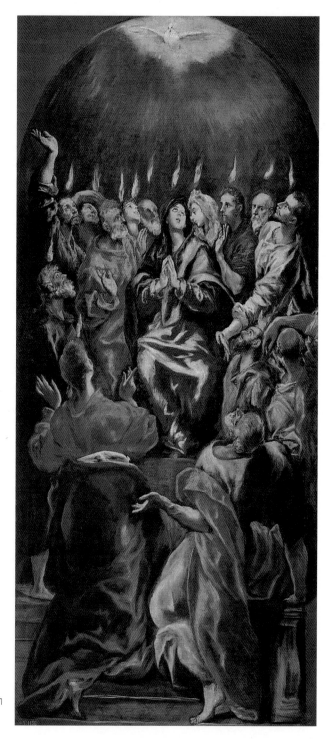

聖靈降臨　1600年
油彩、畫布　275×127cm
馬德里普拉多美術館藏

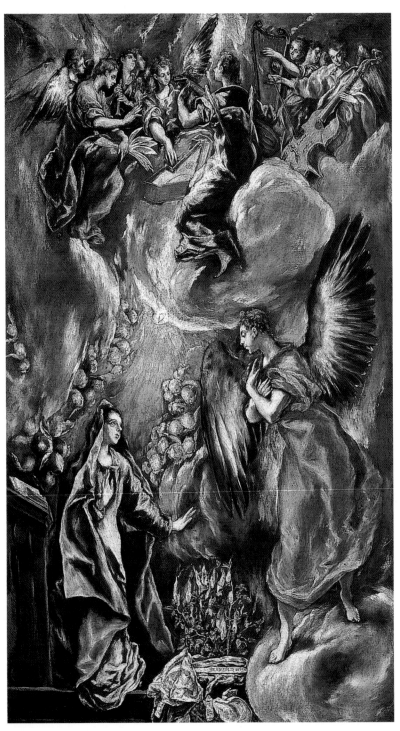

聖母領報
1597年
油彩、畫布
114×67cm
普拉多泰森美
術館藏

下較小的畫幅當存底用。」另還存在一幅非常類似的複製畫在畢爾包美術館，畫中的聖母放下經本讀誦來迎接天使長，在腳旁畫面中央原本是聖母的針線籃，此時變成燃燒火焰的荊棘來隱射救世的象徵，代表聖靈的鴿子從天上雲霞缺口而降，天使樂團在雲端忙著彈奏各式各樣的樂器，光線和色彩的運用讓這超自然的奇蹟更顯得神妙；畫家辭世留下一幅未完成的〈聖母領報〉後由兒子接手完成，而圖畫上部的〈天使音樂演奏〉，學者們認為應該是葛利哥生前留下的草圖，兒子並沒有經手。在最後的這幅聖母畫，畫家好像又回到早期階段（羅馬時期），一些象徵的成分（如：針線筐、荊棘和火焰）都消失了，天使長第一次（也是唯一的一次）穿著白衣加黃色袍子站在地上，背景出現一道門，加上幾何造形的地板，使畫面呈現深度，天上與人間明顯劃分。

晚年最抒情優美名畫〈聖母純潔受胎〉

〈聖母純潔受胎〉，是一幅縮小複製的底稿，原作今藏於托雷多聖十字博物館，這是藝術家晚年最抒情、最美的作品，一個螺旋軸心貫穿畫面上下，從百合和玫瑰、天使、聖母直到聖靈（鴿子）形成中軸迴旋緩緩上昇的律動，豐富和諧的色調，神聖氣氛營造的手法高明，地上背景部分是托雷多城的一隅，整幅畫面充滿榮耀與喜悅；尚有一幅畫於一六〇八～一六一四年間，聖母呈現的方式稍有不同，令我們回想起〈聖約翰福音目送聖母升天〉，在這裏除去了聖約翰，聖母後方兩位音樂天使由更多天使取代，然而聖母還是保持原有的典型及姿態，學者專家們認為就精湛的筆觸看來，大部分畫面由葛利哥親手畫成，只除了顯得簡略乾澀的風景部分可能是兒子的手筆。在畫家最終的階段仍繼續重複一些題材，如〈基督受洗〉及今見於羅馬古典藝術國家館的〈淨化神殿〉等一些在克里特島或義大利時期就從事的類似創作題材，葛利哥終其一生都是虔誠的教徒，畫下許許多多的宗教畫，在生命最終時，留下一幅未完成的希臘神話。

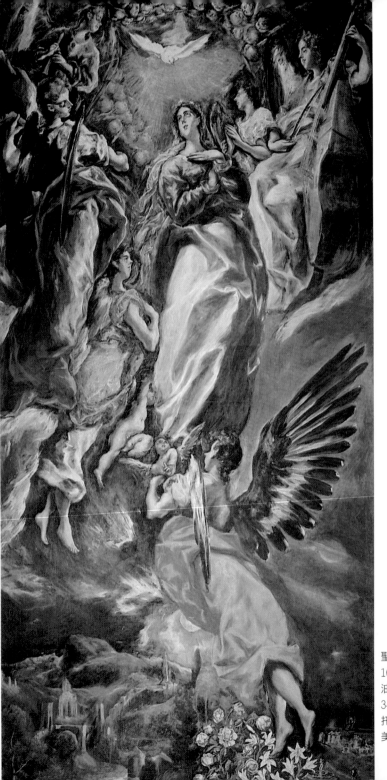

聖母純潔受胎
1607〜1613年
油彩、畫布
347×174cm
托雷多聖塔克魯斯
美術館藏

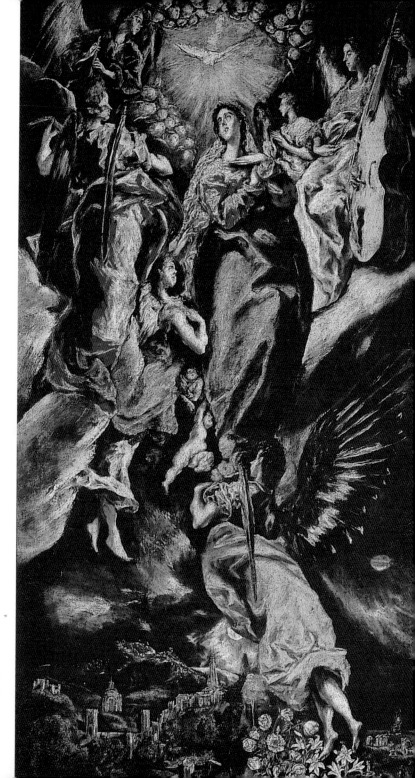

聖母純潔受胎
1607～1613年
油彩、畫布
108×58cm
私人藏

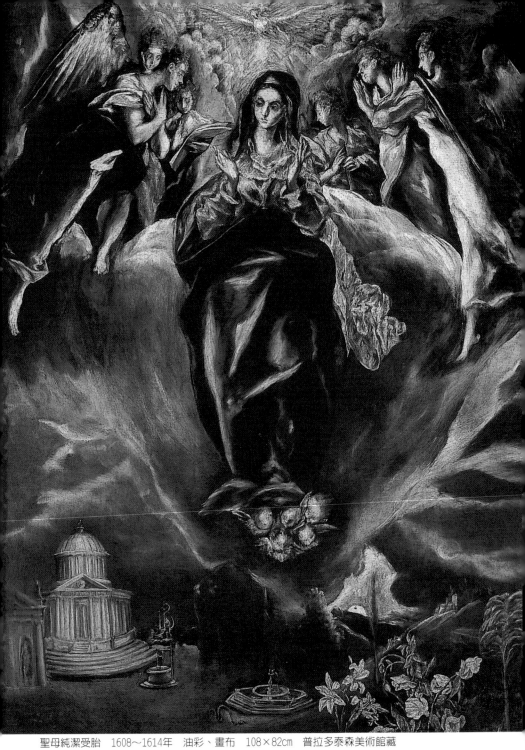

聖母純潔受胎　1608〜1614年　油彩、畫布　108×82cm　普拉多泰森美術館藏

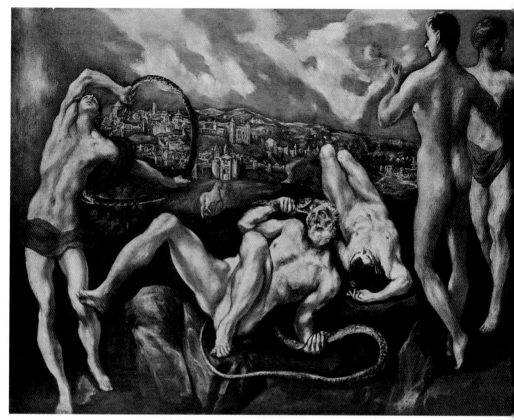

勞孔　1604～1614年　油彩、畫布　142×193cm　華盛頓國家美術館藏

引起爭議的〈勞孔〉

　　〈勞孔〉引起許多爭議，依照古羅馬詩人維吉爾的史詩〈木馬屠城計〉，勞孔乃是阿波羅神的祭司，違反單身戒律，不但結婚並生育兩子，與妻子在神像前纏綿褻瀆神明，識破雅典娜女神的木馬計，惟特洛伊城市民不信其言，破城牆將木馬引進城裏大肆慶祝，並命勞孔至海邊祭祀。就在祭禮之際，眾神派兩大蛇從海中出現，纏死勞孔和他兩個無辜的兒子，一五〇六年在羅馬發現這組希臘時代的雕塑造成很大的轟動，更對藝術文化產生重大的影響。葛利哥為何在生命將結束時畫這神話？是因鄉愁或歸根希臘文化？或如〈刺鳥之歌〉辭世之作？至今仍充滿謎團，疑雲重重。筆者以此畫做為碩士論文研究，公開發表個人研究結果通

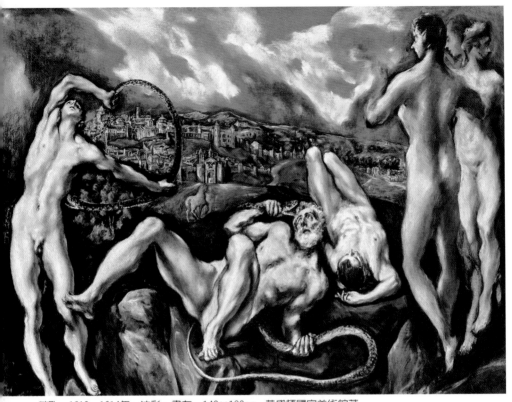

勞孔　1610～1614年　油彩、畫布　142×193cm　華盛頓國家美術館藏

過，在此淺述：這幅畫雖以希臘神話中的人物爲主角，但應以宗
教觀來詮釋，葛利哥像所有教徒一樣希望死後能上天堂與上帝同
在，根據聖經中的三個教堂：人間的軍事教堂、天上的凱旋教堂
和介於兩者之間的淨化教堂。若從第一場景勞孔組群左邊看起，
彷彿看十六世紀西班牙祭壇畫一樣從左下到右上沿著Z字形，站
立的兒子（年輕）和勞孔（年老）正與蛇（罪惡）戰鬥，完全躺
下的兒子（死亡）已解脫蛇戰，這是代表畫家本人自年輕到年老
都在與罪惡戰鬥直到死亡，如軍事教堂；右邊人物不管是人類祖
先亞當和夏娃，或是引起特洛伊城戰爭的海倫，甚至是阿波羅和
雅典娜正欣賞著對叛逆者所做的懲罰，各有不同的說法，但在畫
面清理後出現第三個人頭和第五隻腳，筆者認爲不管是兩人或三
人，他們都是一群無能爲力和無重量的靈魂，正在淨化教堂等待

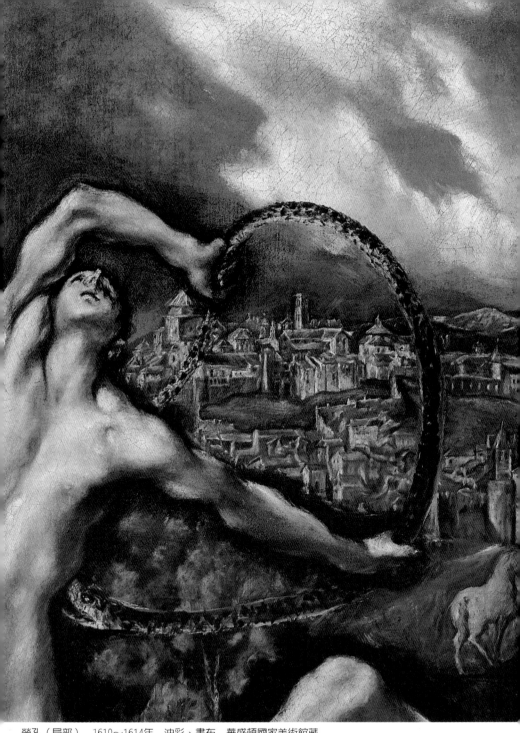

勞孔（局部） 1610～1614年 油彩、畫布 華盛頓國家美術館藏

升天：背景托雷多城在中世紀即有天上的耶路撒冷聖城之稱，而白馬在中世紀傳聞會將死者靈魂引進城中，天上的雲彩正如聖經大衛王詩篇中描述的彩霞，代表上帝的存在是天上的凱旋教堂，因此這幅畫可以說是畫家繪畫式的遺囑，代表他個人最終的願望！

葛利哥vs.米開朗基羅

葛利哥在羅馬時期得以深刻地認識米開朗基羅的作品，並且受到這位大師人體素描方面很深的影響。雖然在西斯汀壁畫前說：「（米開朗基羅）是位老好人，可惜不懂得繪畫。」這純指色彩的使用，他並不否認這位文藝復興的偉大雕塑家和建築師，甚至以其為榜樣，希望成為一位全才的藝術家。就目前所知，雖然葛利哥未曾留下任何建築物或建築著作，但透過委託的工作讓我們了解他充分具備這方面傑出的知識，用他設計的草圖完成的祭壇，如：老達拉貝拉教堂和聖約瑟教堂，雖今已消失，但從一些畫作背景建築和收藏的書籍中顯示受十六世紀薩爾利歐（Sarlio）、維格諾拉（Vignola）和帕拉迪歐（Palladio）這些建築師們的影響。

葛利哥對建築的興趣與知識引導兒子成為建築師，根據兒子所述：「父親寫下所有關於威楚比歐（Vitrubio）建築的評論和許多年來任何有關他從事建築的工作記錄……」由此可知葛利哥對建築用功之深！

至於葛利哥在雕塑方面的天分，除了祭壇工程的雕塑像以外，今天收藏在馬德里普拉多美術館的兩尊泥塑像〈亞當和夏娃〉是葛利哥親手製作的，依照維拉斯蓋茲的岳父巴契克這位畫家兼藝術理論家在所著的書中提到：「一六一一年拜訪葛利哥時，他向我展示一櫥櫃自己親手用泥塑造的人像，並說明是用來當作他畫作中的模特兒。」就〈亞當和夏娃〉而言，我們可以在〈勞孔〉畫面右邊見到他們的身影，由於塑像可以旋轉變換角度，可以想像得到一櫃子的模特兒都曾現身在許多畫作中，只可惜今日只留

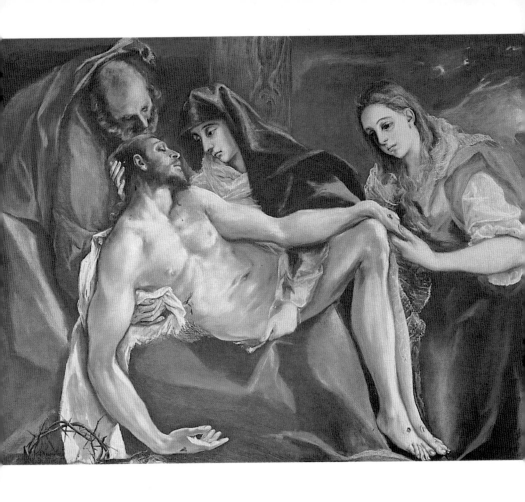

聖母抱基督屍體之哀戚畫像　　1580〜1590年　油彩、畫布　　120×144.7㎝　倫敦私人藏

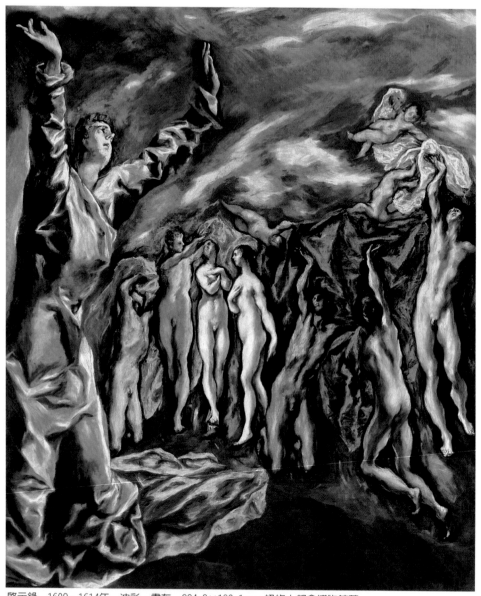

啓示錄　1608～1614年　油彩、畫布　224.8×193.1cm　紐約大都會博物館藏

下兩個供我們參考，但是足以印證葛利哥在雕塑方面的才能！

葛利哥之於畢卡索

一九六六年攝影師羅伯‧歐德羅（Roberto Otero）對畢卡索

說，他將要去羅馬看維拉斯蓋茲的〈紅衣主教肖像〉，當時畢卡索回說：「我不知道人們都看到維拉斯蓋茲的什麼……我實在看不出他有什麼特別的……我喜歡葛利哥勝過他千百倍，葛利哥是一位真正的畫家。」這可說是畢卡索對葛利哥仰慕所做最有力的肯定，特別是從他藍色時期就顯出受這位希臘畫家深遠的影響。自一八九七年末至一八九八年前半，畢卡索在馬德里停留，於普拉多美術館發現了葛利哥，還在托雷多目睹鉅作〈奧卡斯伯爵的葬禮〉。事實上，一九三五年馬克斯·亞克伯（Max Jacob）更說，畢卡索整個藍色時期都像一種「對葛利哥的模仿」，在一九四四年畢卡索本人坦承說：「假若我藍色時期的人物都是匀稱且修長的，這種影響極可能來自葛利哥。」縱然加長身體比例這明顯的影響要素已成為不爭的事實，尚有葛利哥擅長的「手語」，所代表的繪畫語言，對當時年輕的畢卡索產生很新的啟發。

對空間的概念是另一項畢卡索向葛利哥學的，稍後在一九〇六年畢卡索才對這個問題作深入的剖析，我們從兩幅作品看出：（1）〈鄉下人和牛〉；（2）〈亞維儂的姑娘們〉。畢卡索自己宣稱，立體主義的根本源自於這位克里特島畫家：「立體主義根源於西班牙是千真萬確的，而我就是那個發明立體主義的人，還有必要追尋西班牙的影響遠及塞尚；……而塞尚又受葛利哥的影響，這位受威尼斯派影響的畫家，他的構成元素卻是立體派的。」

一九〇九年時，畢卡索在寫給雷歐·斯坦（Leo Stein）的信中，仍不忘提到「非常希望能再回到托雷多和馬德里去看葛利哥。」畢卡索的〈亞維儂的姑娘們〉和葛利哥的〈啟示錄〉，可視為他們之間關係的最高潮。但無論如何，在畢卡索其他畫作中，仍多少有葛利哥的影子，例如：一九二五年的〈舞蹈〉一作中央，舞者的姿態不禁讓人想起在葛利哥〈啟示錄〉中聖約翰的身影；一九五〇年的〈以葛利哥式畫法的一位畫家的肖像〉；一九五七年的〈超現實的奧卡斯伯爵的葬禮〉或是一九六三年的〈一位紳士的肖像〉，甚至一九四七年畢卡索為詩人貢戈拉

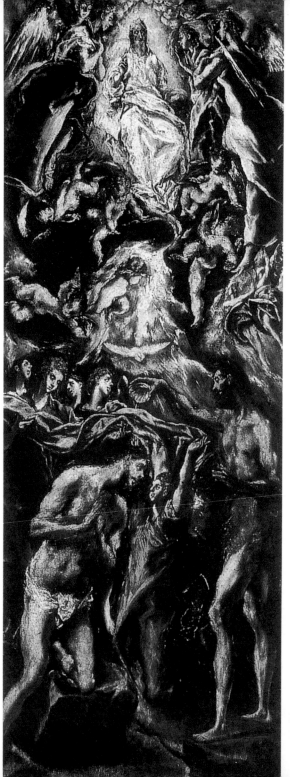

基督受洗　1597年　油彩、畫布
111×47cm　羅馬國家藝廊藏

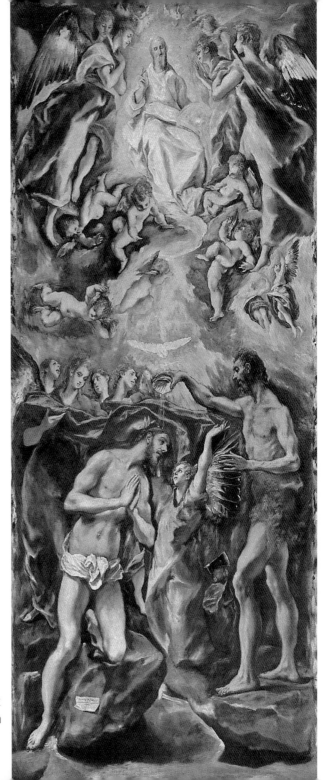

基督受洗　1596～1600年
油彩、畫布　350×144cm
馬德里普拉多美術館藏

（Gingora）的〈十四行詩〉做插畫，卡維勒（Kahnweiler）提到：「（畢卡索）他自己本身刻下那些詩篇，然後以花邊框起來，但除了一首題為〈葛利哥之墓〉的詩之外，畢卡索說：『除了刻詩之外，其他都無足以來表達我對葛利哥的敬意了！』。」

結　語

在藝術史洪流之中能占有一席地位，並能經歷時間長久的考驗依然名垂丹青者，必定有其特殊的過人之處。葛利哥在他所處時代即受到貴族平民的喜愛，雖然後來被遺忘了近三世紀，但歷史見證還給他公平，一位真正的藝術家不但不會永遠被埋沒，而且影響無遠弗屆！

在技巧方面，這位希臘畫家從正統古典起家，接受義大利文藝復興的洗禮，融合各大畫派之優點（取羅馬、翡冷翠之素描、解剖、幾何、透視和威尼斯的光線及色彩），吸取各大師之長處（米開朗基羅的人物形式，提香的構圖，丁特列托的戲劇性效果等等），最後發展出個人繪畫藝術的語彙風格，豐富的手勢肢體語言、極誇張比例的修長勻稱人物於「內在」光線映照下，如火焰般升騰且具律動感，肖像則能捕捉人物心理狀態；將大膽的色調和諧神妙地運用自如，長條畫幅常是天上人間地面的複合場景，如說故事般的敘述性構圖在許多大型作品中（如〈勞孔〉一畫就像電影連續動作分解般，自始至終娓娓述說情節的發生），時間與空間同時存在這二度平面空間之中。除技巧外，深厚的人文涵養，更是創作靈感的泉源，從葛利哥個人圖書館中（據1614年財產清單）一百二十九冊藏書，有希臘文、義大利文、西班牙文和兩本拉丁文，種類包含：藝術、哲學、歷史、建築、工程學、醫學、透視、數學和軍事等等，從藏書中的親手筆跡註解，葛利哥寫道：「繪畫乃是最艱難、最具知識性挑戰遠超過雕塑和建築之上，雖然這兩者藝術我都喜愛也有能力著書或為之……。」據此我們可以明確地瞭解到葛利哥以創作完全自由的繪畫為最高志向，並成為深層人文畫的雋永畫家！

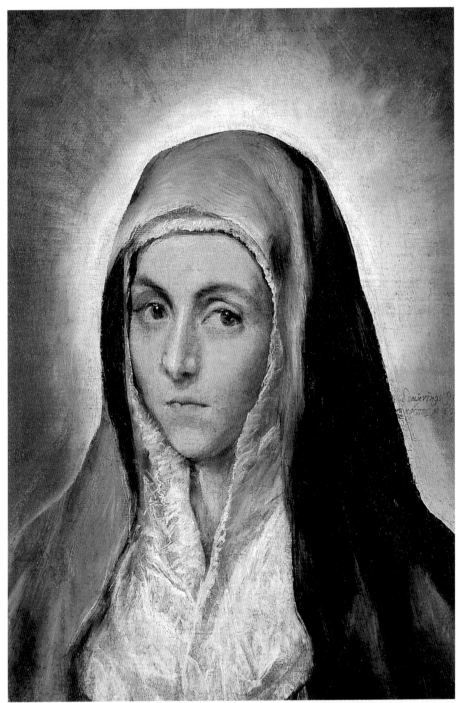

聖母瑪利亞　1587～1596年　油彩、畫布　52×37cm　史特拉斯堡波克斯美術館藏

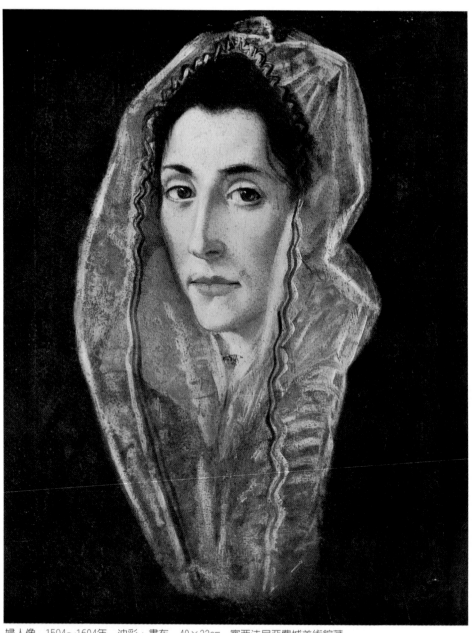

婦人像　1594～1604年　油彩、畫布　40×33cm　賓西法尼亞費城美術館藏

聖傑洛姆的悔悟　1610～1614年　油彩、畫布　168×110cm　華盛頓國家美術館藏（右頁圖）

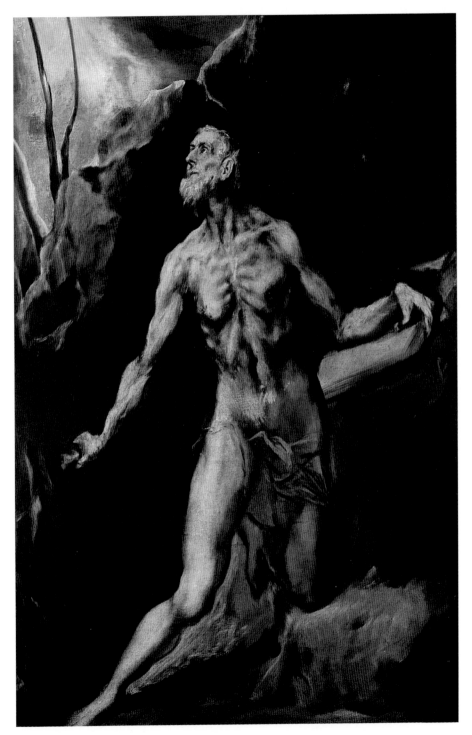

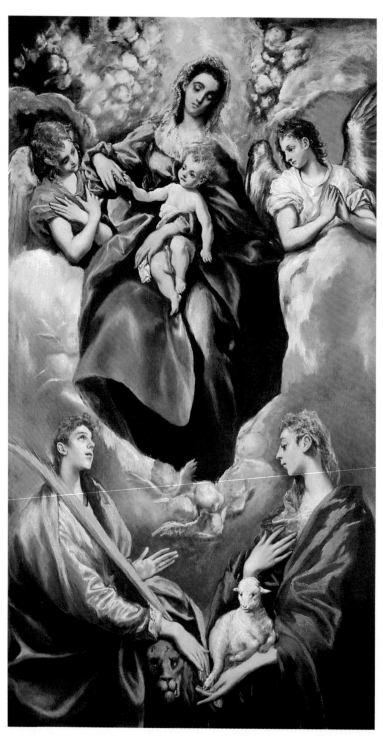

聖母與聖女伊奈斯、
聖女德庫拉
1597～1599年
油彩、畫布
193.5×103cm
華盛頓國家美術館藏

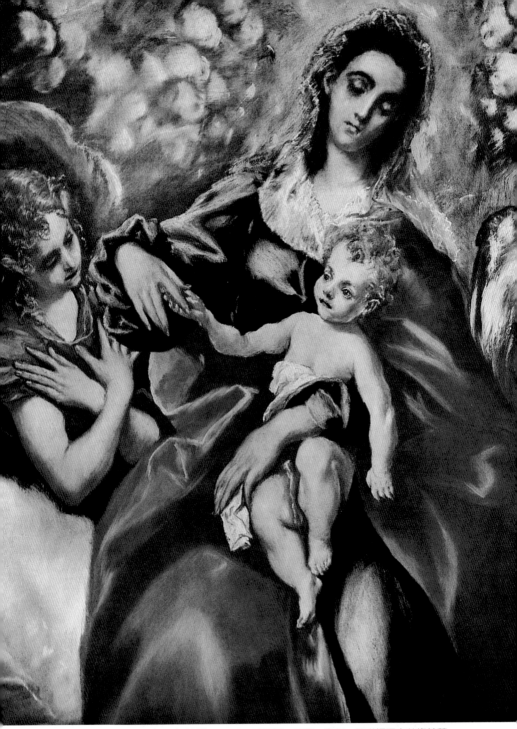

聖母與聖女伊奈斯、聖女德庫拉（局部） 1597～1599年 油彩、畫布 華盛頓國家美術館藏

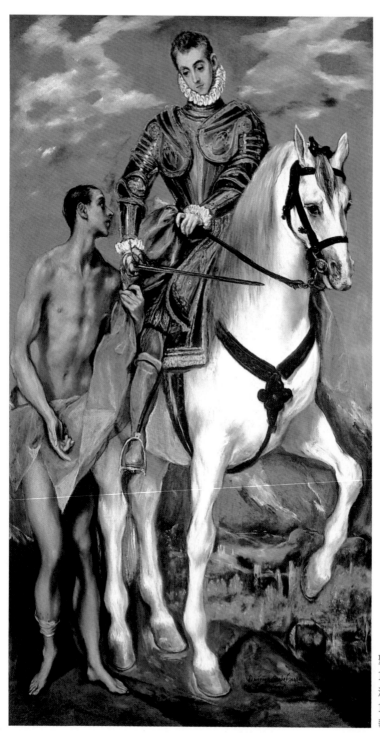

聖馬爾提諾斯與乞丐
1597～1599年
油彩、畫布
193×103cm
華盛頓國家美術館藏

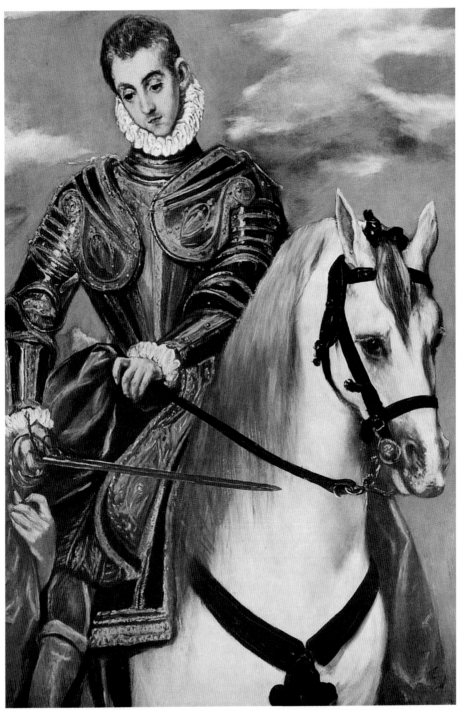

聖馬爾提諾斯與乞丐（局部）1597～1599年　油彩、畫布　華盛頓國家美術館藏

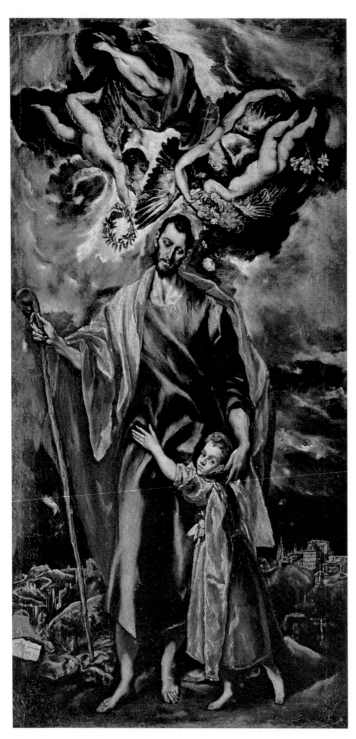

聖約瑟夫與幼兒基督
1599～1602年
油彩、畫布　113×57cm
托雷多聖比森提美術館藏

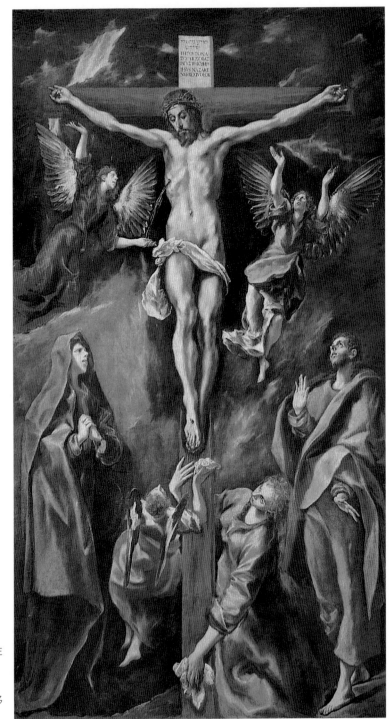

耶穌受刑
1600～1605年
油彩、畫布
312×169cm
馬德里普拉多
美術館藏

聖艾爾德馮索　1600～1605年　油彩、畫布　187×102cm　托雷多伊利斯卡斯醫院藏

卡莫多西的秩序寓言　1600～1607年　油彩、畫布　140×107.5cm　瓦倫西亞主教博物館藏

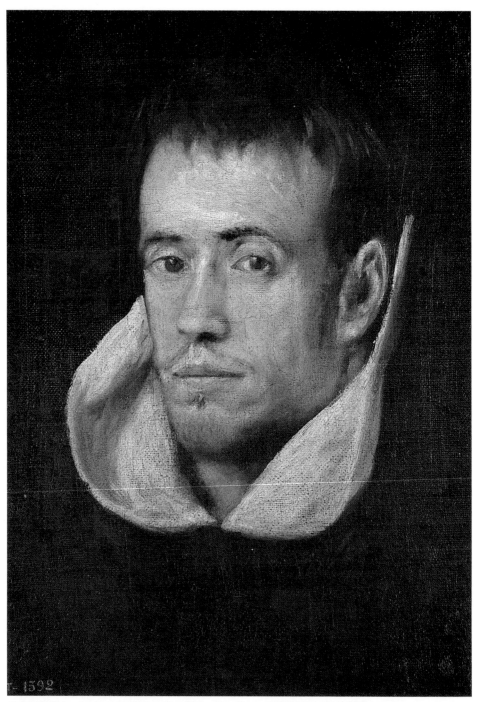

多明尼哥會士　1600～1610年　油彩、畫布　35×26cm　馬德里普拉多美術館藏

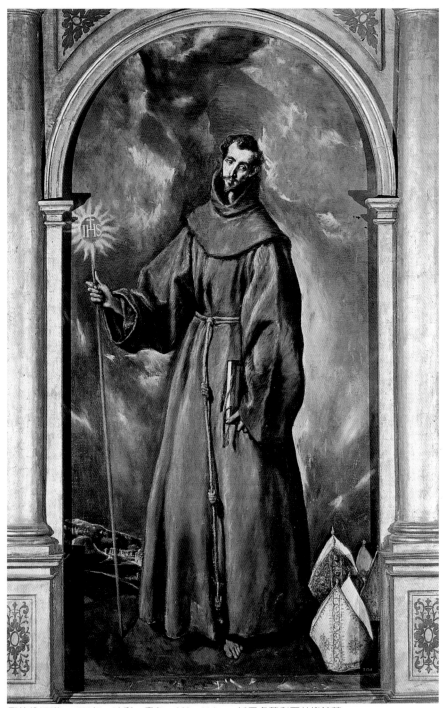

聖伯納汀諾　1603年　油彩、畫布　269×114cm　托雷多葛利哥美術館藏

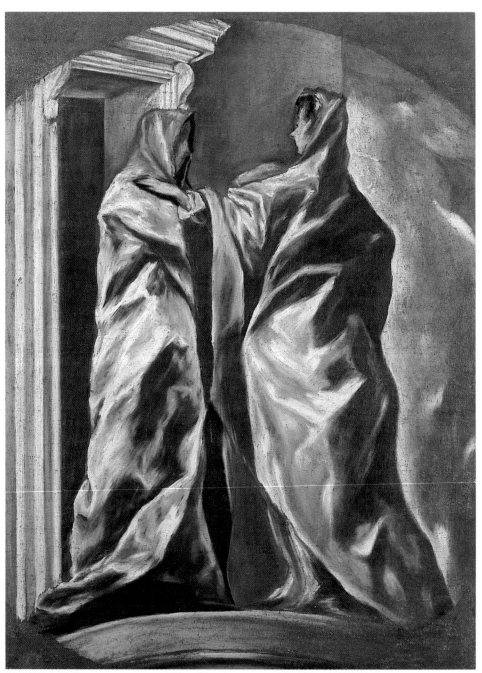

伊莉莎白的探訪　1607～1613年　油彩、畫布　97×71cm　華盛頓唐巴頓圖書館藏

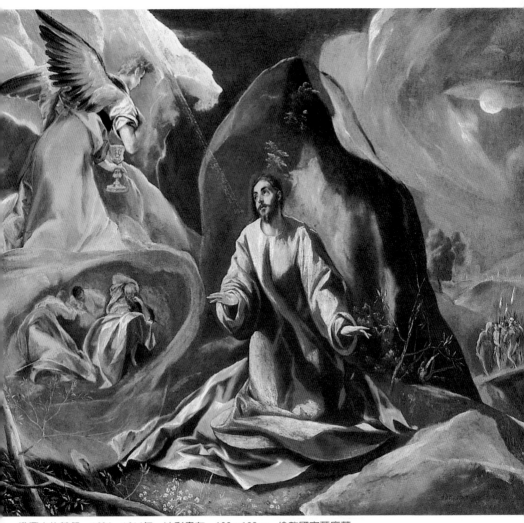

橄欖山的基督　1604〜1614年　油彩畫布　102×132cm　倫敦國家藝廊藏

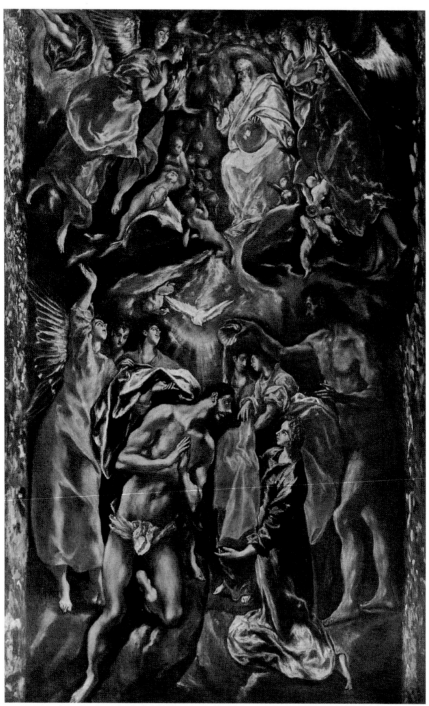

基督受洗　1609～1614年　油彩、畫布　412×195cm　托雷多聖方堡斯塔醫院藏

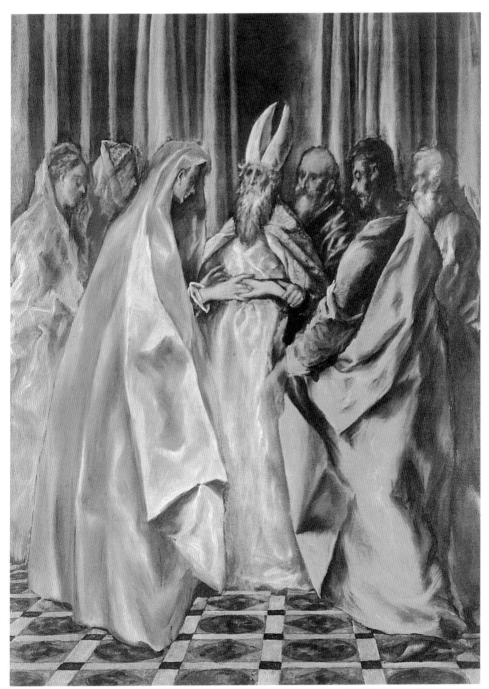

聖處女的婚禮　1613～1614年　油彩、畫布　110×83cm　羅馬尼亞布加列斯特國立美術館藏

葛利哥年譜

希臘克里特島為葛利哥
的誕生地

一五四一　一歲。出生於希臘克里特島。當時克里特島受威尼斯
　　　　　共和國統轄，希臘傳統東正教資產階級家庭，有一兄
　　　　　長從商經常往來家鄉與威尼斯之間，爲葛利哥帶回不
　　　　　少義大利畫風的複製版畫。在出生地學習後拜占庭風
　　　　　格的藝術，並成爲小有名氣的畫家。

一五六六　二十五歲。在出生地當證人而簽署一份文件，同年他
　　　　　的父親去世，有可能因爲奔喪才從威尼斯回到家鄉。

一五六七　二十六歲。到威尼斯，由於該城是當時義大利主要藝
　　　　　術中心之一，葛利哥得以接觸當時威尼斯派大師如：

葛利哥作畫時所用的「耶穌」石膏像

葛利哥對建築有極大的興趣，此為托雷多聖多明哥聖堂祭壇，當中以葛利哥的繪畫為主要設計。

提香，並有可能成為提香的弟子，並和丁特列托(Tin-toretto)、巴薩諾(Bassano)有接觸。

一五七〇　二十九歲。十一月到羅馬，受到細密畫家胡立歐・克羅比歐(Julio Clovio)的賞識，他為葛利哥寫了一封推薦函給樞機主教艾列卓・法尼西歐(Alejandro Farnesio)，在信中提到葛利哥是提香的弟子，有可能葛利哥在這位威尼斯大師的畫室待了十年，此時開始被稱為

197

托雷多城鳥瞰（局部）

「葛利哥」意指希臘人 "Il Greco"。

一五七二　三十一歲。有文件證明葛利哥在羅馬付給聖路加(San
　　　　　Lucas)學院年費，樞機主教法尼西歐的圖書館管理員
　　　　　傅比歐‧歐爾西尼（Fulvio Orsini）收藏有好幾幅葛
　　　　　利哥的畫。

一五七三～一五七五　三十二～三十四歲。葛利哥在羅馬期間曾
　　　　　經回到威尼斯停留了幾個月之後，才前往西班牙。
　　　　　(根據歷史學家吉里歐‧曼其尼（Guilio Mancini)提供
　　　　　的資料顯示)。

一五七五～一五七六　三十四～三十五歲。移居西班牙，極可能
　　　　　受他當時住在羅馬的傅比歐‧歐爾西尼的朋友托雷多
　　　　　大教堂教士貝德羅‧恰貢（Pedro Chacon）的賞識，
　　　　　或者是受當年也住羅馬後來成了葛利哥遺囑的執行人
　　　　　路易士‧卡斯提亞(Luis de Castilla)的賞識，他的兄弟

托雷多城鳥瞰

迪亞哥·卡斯提亞（Diego de Castilla）讓葛利哥接到最早為托雷多的聖多明哥老教堂的幾項委託畫作。

一五七六 三十五歲。提香在威尼斯去世。

一五七七 三十六歲。葛利哥在馬德里住過一段時間，然後到托雷多，七月二日接受托雷多大教堂委託畫作〈掠奪聖袍〉的預付款，同一日期將〈聖母升天〉畫作呈現給托雷多的聖多明哥老教堂。

一五七八 三十七歲。七月二十七日接受托雷多的聖多明哥老教堂幾項委託二十三畫作的預付款，十一月三日再收一筆委託畫作〈掠奪聖袍〉的預付款，他唯一的兒子侯爾黑·馬努耶（Jorge Manuel）出生，兒子的母親是賀羅妮瑪·辜耶芭絲（Jeronima de las Cuevas）。

一五七九 三十八歲。〈掠奪聖袍〉和要給托雷多的聖多明哥老教堂幾項委託畫作完成。

托雷多城古地圖

一五八〇　三十九歲。西班牙國王菲利普二世委託他畫一幅〈聖
　　　　卯黎奚歐殉教圖〉掛在艾爾・艾斯可羅新王宮。

一五八一　四十歲。剛收完〈掠奪聖袍〉的款項，又接一項委託
　　　　作木版祭壇畫。

一五八二　四十一歲。三月五日收〈掠奪聖袍〉木版祭壇畫的預
　　　　付款，十一月六日收〈聖卯黎奚歐殉教圖〉的預付款
　　　　。

一五八三　四十二歲。四月二十六日把〈聖卯黎奚歐殉教圖〉的
　　　　尾款收清。

一五八四　四十三歲。托雷多的聖多美小教堂委託他畫〈奧卡斯
　　　　伯爵的葬禮〉。

一五八五　四十四歲。租下托雷多侯爵公館的一部分做為住家與
　　　　畫室。

一五八六　四十五歲。三月十八日和聖多美小教堂簽〈奧卡斯伯
　　　　爵的葬禮〉的委託畫約。

一五八八　四十七歲。完成並收清〈奧卡斯伯爵的葬禮〉的款
　　　　項；洽談將畫作寄往美洲的事宜。

中世紀古城托雷多城鳥瞰

一五八九　四十八歲。再租下托雷多侯爵公館的另一部分，傳聞
　　　　　在那兒過著奢華的生活。根據藝術史學家鳩瑟北・馬
　　　　　丁內斯(Jusepe Martinez)所言：葛利哥在宴客酒席之間
　　　　　備有樂團伴奏。這也只是證明他繼續保有威尼斯的生
　　　　　活習性，因爲他曾在那兒住過很長一段時間，所以自
　　　　　然感染了那兒的風俗民情，並且和提香的接觸也有關
　　　　　連。

一五九一　五十歲。他的兄長馬努守(Manussos)到達托雷多城，
　　　　　並且在那兒住到一六〇四年去世爲止；同年和達拉貝
　　　　　拉（Talavera）老教堂簽祭壇畫的約。

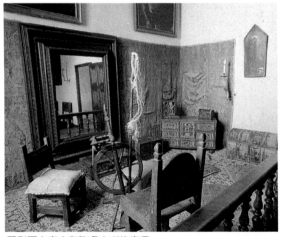

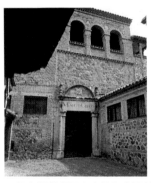

一般人將葛利哥之家稱為「葛利哥美術館」(Museo Greco)，此為其入口

葛利哥之家中有許多古老的家具

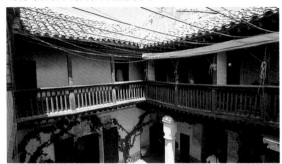

食堂、裁縫室中連續著的葛利哥之家，中庭牆壁上貼著磚瓦

一五九二　五十一歲。結束達拉貝拉老教堂祭壇畫的工作。

一五九五　五十四歲。收清為托雷多的伊司拉（Isla）修道院所
　　　　　作〈聖安東尼畫像〉的款項。開始和塔維拉醫院有接
　　　　　觸。

一五九六　五十五歲。授權助手佛朗西斯克・布雷伯司德（Fran
　　　　　-cisco Preboste）與馬德里克羅鳩（Colegio de Doria
　　　　　Maria de Aragon）教堂簽下主祭壇畫之約。

一五九七　五十六歲。答應為瓜達魯貝(Guadalupe)聖母修道院作
　　　　　主祭壇畫，最後並未實現；在托雷多與聖荷西(San
　　　　　Jose)小教堂簽祭壇畫之約；預收馬德里教堂主祭壇畫
　　　　　的款項；洽談將畫作寄往美洲的事宜。

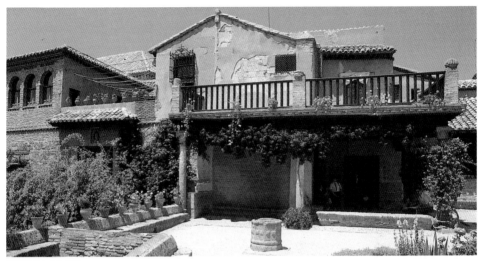

葛利哥之家外觀

展示著葛利哥作品的葛利
哥之家

一五九八　五十七歲。完成給托雷多塔維拉醫院教堂的主祭壇畫
　　　　　。

一六〇〇　五十九歲。七月一日將要給馬德里教堂的祭壇畫運送
　　　　　到目地的。

一六〇一　六十歲。授權助手佛朗西斯克・布雷伯司德將馬德里
　　　　　教堂祭壇畫的尾款收清。

一六〇三　六十二歲。一月七日和兒子一起參與在一份有關爲贖

在聖伊莎貝爾路上望見
的卡特卓爾之塔

回被土耳其囚禁的幾位希臘修士而取用昆卡(Cuenca)
主教管區的奉獻金文件上簽署。二月十四日委派兒子
前去收取托雷多聖貝爾納多教堂委託祭壇畫的預付款
，同年九月十二日和十一月二日再收同輩的部分款項
；在六月十八日和兒子一起簽約爲博愛醫院作畫；葛

從阿爾卡薩爾遠望聖克魯斯美術館

利哥的兒子並以父親的名義接受給達拉貝拉(Talavera)
的聖母院建造祭壇；葛利哥被提名為一位定居在托雷
多的塞浦路斯人士的遺囑執行人。

一六○三～一六○七　六十二～六十六歲。畫家路易士·德利斯
坦(LuisTristan)在葛利哥的畫室工作。

一六○四　六十三歲。托雷多聖貝爾納多教堂委託祭壇畫的付款
；將侯爵的公館幾乎全部租下；他的兄長馬努守去世
。

一六○五　六十四歲。和伊耶斯加醫院為其畫作之評價展開一場
不愉快的爭辯，持續到一六○六年，直到一六○七年
雙方才達成協議。

葛利哥的簽名

一六〇六　六十五歲。兒子和托雷多的烏佩達小祈禱室約定爲其
　　　　　建造祭壇，並說定採用葛利哥的兩幅畫來布置；授權
　　　　　兒子接受委託爲在孟答爾邦(Montalban)的新教堂營造
　　　　　祭壇。

一六〇七　六十六歲。托雷多市政當局委託葛利哥聖文生教堂的
　　　　　祈禱室製作幾幅畫。

一六〇八　六十七歲。塔維拉醫院簽主祭壇正面及兩旁畫作之約
　　　　　。

一六一〇　六十九歲。和兒子一起承租侯爵公館的全部當做住宅
　　　　　。

一六一一　七十歲。爲住宅簽新租約合同，參與在托雷多大教堂
　　　　　爲奧地利瑪格麗特王后營造追悼儀式用的靈柩高台。

一六一二　七十一歲。和兒子一起與托雷多的聖多明哥老教堂協
　　　　　議作墓穴用的地下室。

一六一三　七十二歲。完成給聖文生小教堂所繪的〈聖母升天〉
　　　　　。

一六一四　七十三歲。三月三十一日在遺囑上指明兒子爲唯一的
　　　　　財產繼承人，執行者爲路易士‧卡斯提亞和多明哥‧
　　　　　巴內卡斯修士。四月七日去世，葬於托雷多的聖多明

葛利哥的墓碑

哥老教堂，隔日開始執行財產清單，直到七月七日完成。之後移葬聖杜古阿多教堂，後因教堂被摧毀，葛利哥的遺體下落不明。

一六一五　兒子完成並交出祭壇畫和其餘的作品給托雷多的聖文生小教堂。

一六二一　兒子在馬德里第二次結婚時，重新列出財產清單，有比較完整詳盡的記述，並且包括他父親的許多畫作在內。

國家圖書館出版品預行編目資料

葛利哥：西班牙的畫聖＝El Greco／周芳蓮著
／何政廣主編 –初版，台北市：藝術家出版：民89
面； 公分--（世界名畫家全集）

ISBN 957-8273-75-4（平裝）

1.葛利哥（El Greco, 1541-1614）-傳記 2. 葛利哥（El
Greco,1541-1614）-作品集-評論 3.畫家-西班牙-傳記
909..9461 89015453

世界名畫家全集

葛利哥 El Greco

周芳蓮／著　何政廣／主編

發行人　何政廣
編　輯　王庭玫、江淑玲
美　編　李宜芳
出版者　藝術家出版社
　　　　台北市重慶南路一段 147 號 6 樓
　　　　TEL：(02) 23719692~3
　　　　FAX：(02) 23317096
　　　　郵政劃撥：0104479-8 號藝術家雜誌社帳戶

總 經 銷　時報文化出版企業股份有限公司
　　　　　桃園縣龜山鄉萬壽路二段351號
　　　　　TEL：(02) 2306-6842

印　刷　欣佑印刷事業股份有限公司
初　版　中華民國 89 年（2000）10 月
定　價　台幣 480 元

ISBN 957-8273-75-4
法律顧問　蕭雄淋

版權所有‧不准翻印

行政院新聞局出版事業登記證局版台業字第 1749 號